LOCUS

LOCUS

LOCUS

LOCUS

Beautiful Experience

Architectures
of
the Soul

靈魂的場所

一個人的
獨處空間
讀本

文字、攝影

李清志

現代生活把人與人連結得緊密了，

無所不能的網路通訊把個人隱私壓縮到最低的限度，

但有更多的時候你需要一個人的空間。

那個空間引領你閱讀、漫步、沉思，面對人生真正的課題，

關於自由、信仰、孤獨、欲望、死亡，

我們該如何在這樣的世界裡獨處？

從人與空間的十五個故事說起。

目錄 / Contents

前言

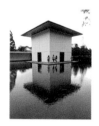
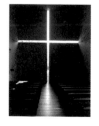

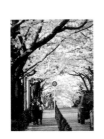
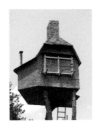

前言

我們活在一個資訊充沛多元，卻又繁雜混亂的世代。所有資訊藉著網際網路、手機、平板電腦，入侵我們的日常生活，並且試圖操控佔據我們所有的目光、時間與生命。這種入侵行動並不是用暴力的方式進行，而是以一種幾近豢養的方式緩慢呈現，以至於我們不知道要抗拒，慢慢地就沉溺在許許多多垃圾訊息之中，讓這些訊息充斥在我們的生命裡。

我們甚至忙碌地製造訊息，彼此餵養，似乎這許多訊息可以豐富我們的生活，讓我們的生命感到喜樂滿足；但是真實的情況並不是如此，過多的網路訊息、社群連結並未帶給我們豐富滿足的內心，反倒讓我們的靈魂枯乾、焦躁、失去安靜的力量。最可怕的是，我們已經失去了獨處的能力，不敢面對孤獨，只能不斷地追求各種虛浮的事物。

身為建築研究學者，我發現建築對人們心靈有極大的影響。可惜的是，這些年來，我們比較強調所謂的永續建築、綠建築，以及建築工程的技術面，鮮少談論建築對於心靈的影響。因此這些日子以來，我除了旅行尋找影響心靈的建築空間之外，也開始在這些建築空間中，體會孤獨的況味。

孤獨是迷人的

我一度很著迷美國女詩人艾蜜莉・狄瑾蓀（Emily Dickinson, 1830~1886）的詩句。她是一位孤獨的詩人，有些人甚至稱她是「自閉症詩人」。她十分戀家，終生獨身未嫁，住在麻塞諸塞州的家中，不常出外旅行，但是她的詩句卻向我們分享了關於永恆、自然、愛與死亡的哲學，令人十分驚豔。她與惠特曼（Walt Whitman, 1819-1892）被認為是美國文學史上兩顆明亮的雙子星。

我們總以為孤獨是貧乏蒼白的，我們以為孤獨是有害生命靈魂的，但是在艾蜜莉的詩句中，卻向我們呈現了一個細膩、美好與歌頌的世界。艾蜜莉不僅寫詩，她同時也是很好的廚娘，她做麵包、甜點，甚至冰淇淋；她也是很棒的手工藝達人，喜歡製作壓花作品。

寫詩對於艾蜜莉而言，是孤獨人生的救贖！她曾描述說：「晚餐後我躲進詩裡，它是苦悶時刻的救贖。一旦完成一首詩，我覺得放下了一個負擔。晚上詩句常會吵醒我，韻腳在我的腦中走動著，文字佔領了我的心。接著我就能明瞭世界所不知道的，那是愛的另一個名字。」

料理製作甜點也是她孤獨人生的療癒方式，她曾說：「對於一個受創的身體或靈魂，吃點糖可能會有所幫助。巧克力與奶油對舌頭很有吸引力。同樣的，字句加熱沸騰也會有甜美的口感。」對於熱愛甜點咖啡的我而言，艾蜜莉這段話讓我猶如找到知音。

艾蜜莉的生命詩篇讓我們看到，其實孤獨並不可怕，不懂得享受孤獨才是生命的損失。孤獨讓我們看到生命細膩的部分，也讓我們認真思考生命的本質。

寫作就是獨處，作家都是孤島

我喜歡寫作，其中很大的原因是：我享受寫作過程中的孤獨世界。當我進入寫作的世界裡，沒有人可以干擾我，沒有人可以在其中要我配合他、注意他，我可以自由自在地享受一個人世界的美妙；所以曾經有一段時間，我深深感覺，可以一個人坐在咖啡店裡寫文章，就是我人生最大的幸福！

雖然我的寫作地點可能是在嘈雜的咖啡店、疾駛的火車，抑或是公園水池邊，但是當我進入寫作的世界，周遭事物就無法干擾我，我等於處於一種孤獨的狀態。每一個作家都會有這種經驗，就是在寫作中的孤獨感與幸福感；每個作家都像是在一座孤島上，各自創造建構自己的王國，沒有人可以協助或分享，直到作品終於完成。

咖啡館就是我的修道院，我喜歡早晨來到我最喜歡的咖啡館，在明亮的光線下，坐在我習慣坐的位置，服務生知道我會先點一杯 Flat White 咖啡，那是一種每天進行的生活儀式，同時也是我跟咖啡館的默契。

在啜飲 Flat White 咖啡中的雙倍 Espresso 之後，我就開始著手寫作。早晨的咖啡館人並不多，我喜歡這種孤獨的感覺。有如置身在修道院一般，孤寂、安靜、平穩。或許這個時刻是我內心最平靜，也最清醒，最接近上帝的時刻吧！咖啡館果真是我的修道院啊！

在咖啡館的寫作當中，我也似乎進行著我的「一個人的旅行」，孤獨地走遍世界各個城市街巷，飛過沙漠與海洋，進入每個經典或前衛的地標建築裡。好的咖啡館老闆懂得作家的孤獨喜好，他們永遠不會隨便干擾作家的孤獨狀態，不過他們會察言觀色，適時地添加水杯裡的水，或幫你收拾桌上的混亂空盤，好讓我繼續進行「一個人的旅行」。

聽見內心微小的聲音

今年我規劃了一次旅行，將在暑假帶著朋友們，前往南法里昂近郊，建築大師柯比意（Le Corbusier）所設計的拉托雷修道院（Couvent Sainte-Marie dela Tourette），入住其中，體驗修道院簡樸靜默空間的魅力。拉托雷修道院是柯比意最鍾情的靈性空間，他曾經表示他人生的最後一夜，要在這座修道院度過。因此 1965 年他去世那天，人們便將他大體移至修道院停放一晚。

修道院的夜晚是孤寂的，雖然有許多修道士入住其間，但是彼此卻不准交談，所有人都必須遵守規定與紀律；住宿的房間十分簡單，狹小的房間只有一張桌子、一張床，沒有電視、收音機，或電腦等擾亂思緒的東西。修道院的清水混凝土牆面、簡單樸實的早餐，讓人聯想到電影中監獄的畫面，事實上，修道院與監獄具有某種的相似性，唯一的差別在於，修道院內的修士追求的是內心的自由，監獄裡的罪犯渴望的是肉體的自由。

現代都市人初次來到修道院，可能會因為沒有網路、沒有電視，甚至不能說話，感到慌張與焦躁。但是慢慢地，你會感到一種輕省，因為沒有資訊的干擾、沒有混亂的裝飾，只有單純的房間、寂靜的夜晚，然後你突然覺得可以聽到許久未曾聽到，內心微小的聲音。

簡單生活的操練

我們的生活中，很需要有可以讓自己獨處安靜的場所，讓你的心靈可以沉澱下來，讓自己可以看清楚自己的內心，並且與神對話。重要的是，去除生活中和心靈中，不需要、不能用的物件，過個簡單的生活。這對許多人而言，可能不是一件容易的事！

現代建築大師密斯（Ludwig Mies van der Rohe），很早就提出極簡主義的名言：「Less is More」（少即是多）。這句話在過去當學生時很難領會，如今年紀漸長才慢慢了解。過去認為密斯所設計的極簡主義玻璃屋，或是安藤忠雄設計的住吉長屋，根本不適合人居住，如今卻覺得住在這種空間裡，雖然在物質上可能東西很少，但卻可能擁有更豐足的心靈。

台灣人長久習慣於喧囂的生活美學，習慣於誇張吵鬧的表現形式，因此許多事物的探討流於浮面，很難有深刻的思慮。因此我們喜歡高跟鞋教堂、喜歡流行、裝飾性強烈的事物，我們不甘寂寞、無法忍受孤寂，也不懂得去欣賞簡約低調的設計風格。

寫這本書，不只是要介紹建築大師們的作品，更重要的是，跟讀者們分享我所體驗的心靈建築，那些讓我靈魂沉澱安定的場所。一方面希望藉著這樣的分享，讀者們可以開始去欣賞孤獨寂靜的建築美學；另一方面，也一起來學習過著在物質上簡單，但是心靈卻富足的生活。

這本書的出版，一波三折，充滿意外，感謝大塊湯皓全及編輯們的堅持與努力。人生不也是如此，總是充滿著混亂與不安，重要的是，我們必須在其中找到讓自己心靈沉靜的所在。

Part 1 ———

Architectures of Solitude

孤獨的場所

- ·美國：洛杉磯 | 諾頓小屋
- ·挪威：野生馴鹿中心
- ·日本：長崎 | 軍艦島
- ·日本：四國 | 犬島精鍊所美術館
- ·日本：四國 | 豐島美術館

Architectures of Solitude

1-1

孤獨的必要性————

諾頓小屋｜野生馴鹿中心

這棟住宅並非最華麗、最宏偉的建築……但是卻收藏了一個年輕時的
夢想，以及一個可以獨處的空間。

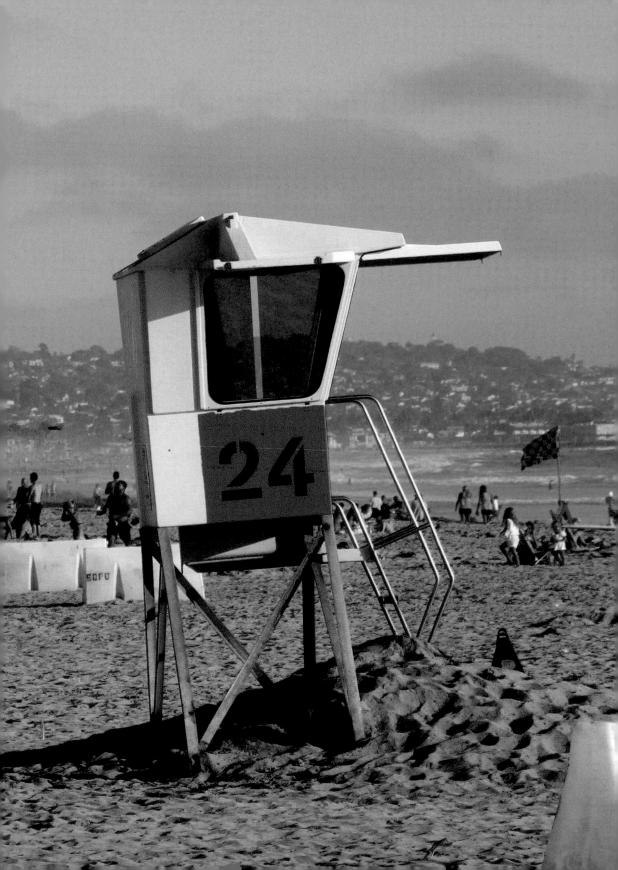

看海的日子

我很喜歡尼可拉斯‧凱吉與梅格‧萊恩所主演的電影《天使之城》（City of Angles）：片頭畫面中出現洛杉磯海灘，一個個黑色衣服的天使，站在救生員的崗哨小屋屋頂上，閉眼抬頭，在寧靜的清晨海灘，接收上帝的聲音。清晨的海邊，一切喧囂未起，只有海浪拍打岸邊的聲音。彷彿在這樣的時刻，天使們更能專心聽見上帝的聲音！那是一種「知天命」的狀態。

天使是有任務的，他們被稱作是「服役的靈」，要去幫助人們，完成任務之後，他們必須無所戀棧地離開，重新接收新的任務，繼續去幫助其他的人。尼可拉斯‧凱吉所飾演的天使，居然愛上他所幫助的凡人女子，留戀於這段情緣，以至於無法繼續他接下來的任務，無法去幫助更多的人。這是一個發生在天使之城 Los Angles 的神奇故事！

清晨的孤獨是很美妙的，在天空逐漸如魚肚翻白之前，思緒出奇寧靜清晰，可以梳理生命中許多混亂。我曾在海軍服役，營區在左營港邊。冬天海風刺骨，我們必須裹著厚重的海軍大衣才有辦法在嚴寒中站崗。清晨的衛兵任務最為艱苦，你必須強迫自己從溫暖的被窩中醒來，放棄前一刻的美好夢境，披上大衣，扛起步槍，佯裝堅強地去寒風刺骨的海邊站哨。望著漆黑的大海，思緒愈來愈清明，心靈愈來愈敏銳。可以說，

在那個時刻，我能體會到《天使之城》電影中，那些站在海邊接收上帝訊息天使們的感受。

那些日子裡，我常在半夜偷偷起床，在樓梯間的夜燈下苦讀考托福的書本。內心掙扎思索的是，接下來的人生是要做什麼？是否要出國留學？是否該留在外國工作或是回國就業？這一生是否就做一個執業建築師，或還有其他選擇？這個階段的年輕人，面對這些問題時常常是不清楚的，而且沒有太多的思考時間；有的只是許多長輩們的期許與要求，完全失去了內心真誠思考的空間。

寒冬中的看海日子，讓我有機會安靜思考人生，思考我將來的生活與方向。這樣的孤獨時刻，我更清楚了將來渴求的人生狀態、我不想做的事（只為有錢人服務的建築師），以及我認為最有價值的工作（改變人們的思想）。

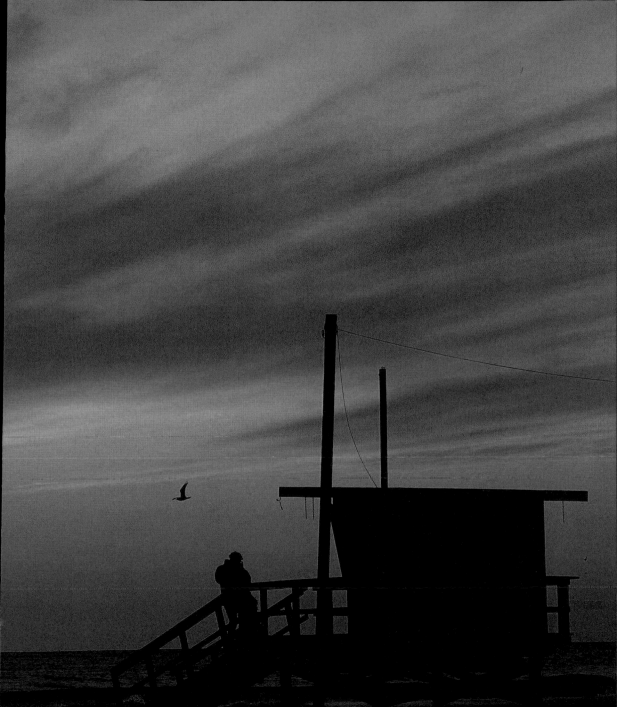

威尼斯的獨處小屋

加州洛杉磯威尼斯地區，早年因為運貨需要而開鑿運河，因此被稱為「威尼斯」（Venice）。

威尼斯海灘地區是洛杉磯極受歡迎的海灘空間，除了游泳戲水之外，每天也都有許多居民在海灘運動健身，穿著比基尼的辣妹滑著輪鞋，穿梭於海岸步道（Ocean Walk），裸露上身的猛男在陽光下練肌肉，吐火圈的街頭藝人忙著吸引群眾的目光，還有穿著短褲制服、騎腳踏車的巡邏警察，而海邊散布著一座座救生員瞭望崗哨塔，正如電影《天使之城》裡出現的場景一般。

事實上，威尼斯海灘的救生員瞭望崗哨塔，最有名是出現在電視影集《海灘遊龍》（Baywatch）裡，影集中身材姣好的帥哥美女救生員，穿著紅色短褲泳衣，來回在海灘奔跑跳躍——因此當時該劇常被笑說「叫什麼 Baywatch，根本就是 Bikiniwatch（比基尼遊龍）」。

海灘崗哨塔原本都是木頭搭建的，這幾年漸漸汰換為塑膠工業製品，感覺失去了早年海灘原本的風貌，畢竟這些救生員崗哨塔伴隨著洛杉磯人成長，早已成為海灘上的景觀地標。

威尼斯海灘的著名地標還有一處仿名畫〈維納斯的誕生〉所繪製的壁畫（mural），畫中維納斯化身為威尼斯的海灘辣妹，穿著熱褲輪鞋，背景則是威尼斯的景色。這處壁畫已經被洛杉磯政府指定為文化財，可見其重要地位。如今附近更出現許多新壁畫，這些壁畫述說洛杉磯這座天使之城的歷史，也突顯出這座城市的多元種族文化面貌。

沿著海岸步道的第一排住宅，是最令人欣羨的海景豪宅。對可憐的台北人而言，幾乎可說是「夢幻住宅」的等級。其中一棟由加州建築師法蘭克·蓋瑞（Frank O. Gehry）所設計的豪宅十分特別。

這棟海濱屋（Norton House）前方有一座高起的方塔，這座塔猶如樹屋或是鳥巢一般，由一根柱子撐起方形箱子的房間，房間不大，僅容一人在內活動，房間開窗面向海灘，屋主可以在內一邊使用電腦、一邊遙望遠方大海，有如救生員待在瞭望崗哨塔裡。

這座塔樓的靈感，的確是從救生員的瞭望崗哨塔而來。屋主年輕時曾經擔任海灘救生員，成家立業之後，仍然嚮往海灘生活，因此建築師蓋瑞幫他設計海灘住宅時，特別設計了這座有如救生員崗哨塔的建築，讓他可以重溫昔日當救生員看海的日子，同時也可以在生活中保有一個獨處的安靜空間。

這座海灘住宅並非最華麗、最宏偉的建築，它並非富豪心目中的億萬豪宅，但是卻收藏了一個年輕時的青春夢想，同時也為屋主保有一個可以獨處的空間。在那裡他一邊工作，一邊望向大海。清晨或是夜深，寧靜的獨處時刻，讓他保有清醒的心，不僅懷抱過去的雄心壯志，也讓自己清楚知道要往哪裡去！

data
諾頓小屋 Norton House

Add: 2509 Ocean Front Walk, Venice, CA 90291, U.S.

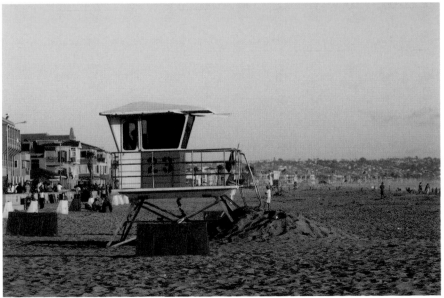

挪威
野生馴鹿中心
Tverrfjellhytta

與馴鹿共舞

日本建築雜誌一直介紹挪威這棟野生馴鹿中心是「死前一定要看的一百棟建築」之一，因此我們就算歷經千辛萬苦也要來看看這棟建築。想看這棟建築並不容易，因為該中心位於挪威中部山區高原，這附近平常少有觀光客，只有登山客或野生動物愛好者才會來此。而且車輛只能開到半山附近，之後就要靠雙腳爬山，才能到達這座建築物。

野生馴鹿中心並非一棟給馴鹿居住的建築。事實上，這是一座位於山頂，專門供登山者停留、休息，觀察馴鹿的小房子。這座建築物之所以引起建築界的矚目，一方面是因為這座建築兼具了高科技與傳統手工技藝：利用電腦 3D 切割科技，製造出不規則波浪狀的木質表面，而一塊塊切割好的木頭則是雇用挪威傳統造船廠木工，利用榫接工法組裝而成。建築物外觀是長方形的鏽鐵框架，內部則是溫暖的木頭材質，以及曲線一體成形的座位與牆面。自然而簡單的材料與設計，可融入周邊環境，同時抵禦一年中變化無常的嚴苛風雪。

進入建築物內，波浪狀的木頭形成了自然的階梯，讓人們可以透過整面的玻璃落地窗，眺望整個國家公園壯闊的景觀。室內唯一的設備是從天花板懸吊的火爐，簡潔的北歐風格，提供登山客與野生動物愛好者一個

溫暖的庇護所。

從半山爬到山頂的路程不會太艱辛，但要費點勁。道路兩旁因為嚴寒，一年中大半時間是凍土，短暫的夏日中，曠野的泥土裡，只長得出色彩鮮豔的苔蘚，還有一些不知名的小花。路上巧遇的挪威登山客告訴我們，今天是最棒的日子，因為這裡八月初還飄雪呢！

這兒有一個人不論天氣好壞，每天都要獨自爬山登頂，來到這座野生馴鹿中心——她是國家公園的保育員，職責就是每天在此觀察馴鹿的動靜與遷徙。以亞洲人的標準來看，她的體格的確高大強壯。但是對挪威人而言，他們從小就習慣郊野的登山健行，體力耐力都很好。

挪威人似乎習慣於孤獨，他們可以一整天面對大自然，沒有人影、沒有言語，只有野生動物的叫聲。我們可能覺得這樣太過孤寂，但是那位國家公園保育員卻不這樣認為，她覺得每天觀察眾多的野生動物，了解牠們的生活動態，非常忙碌與豐富，感覺並不孤獨。

data
野生馴鹿中心 Tverrfjellhytta (Norwegian Wild Reindeer Pavilion)

Add: Hjerkinn, Dovre Municipality, Norway

我那天帶著簡單的野餐：一盒藍莓、一份三明治，以及一瓶冰可可飲料，爬到山頂的野生馴鹿中心，望著山谷以及遠處的山巒。我感覺自己似乎開始可以享受這樣的孤獨，享受在大自然中天人合一的豐富感動。

或許在我們的生活中，都需要有獨自走入山中，或走向海邊的機會，讓自己在孤獨中找到生命的方向。

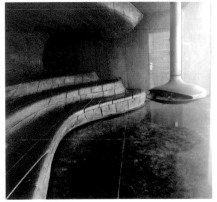

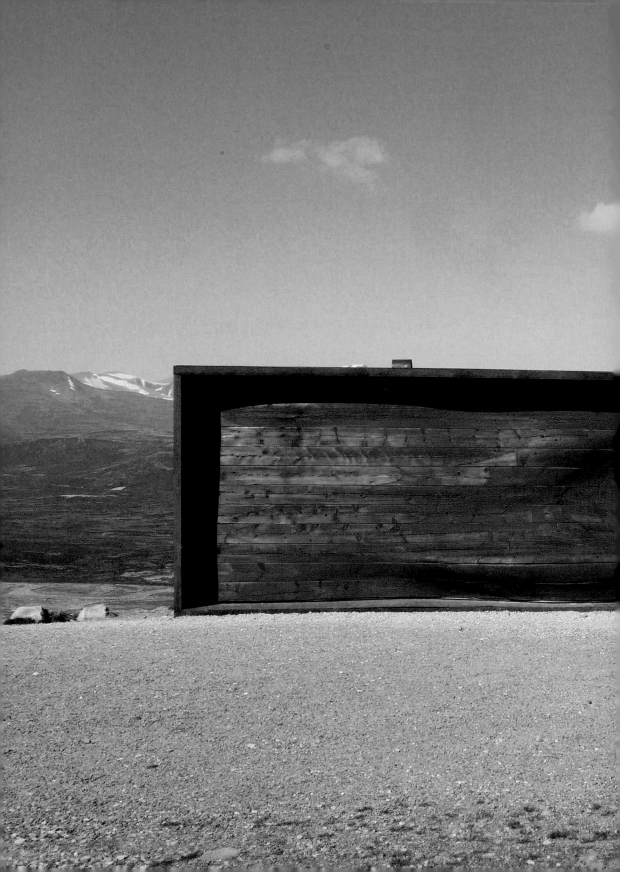

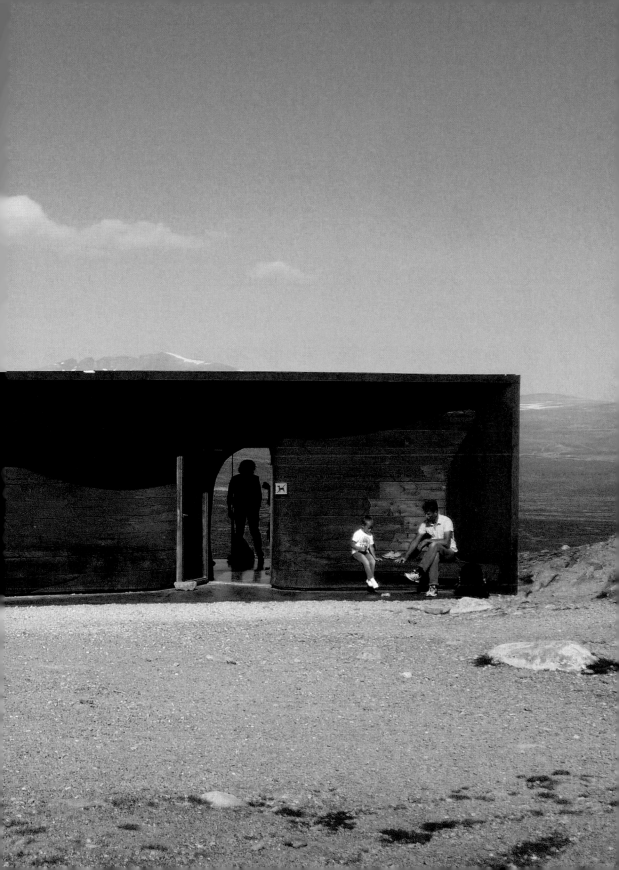

Architectures of Solitude

1-2

獨處的天堂 ——————

軍艦島｜犬島精錬所美術館｜豐島美術館

島嶼是逃避世俗壓力的最佳去處，所謂的「天涯海角」、「海角一樂園」，似乎都暗示著海的遙遠處，存在著人們心靈的避難所與歇息地。

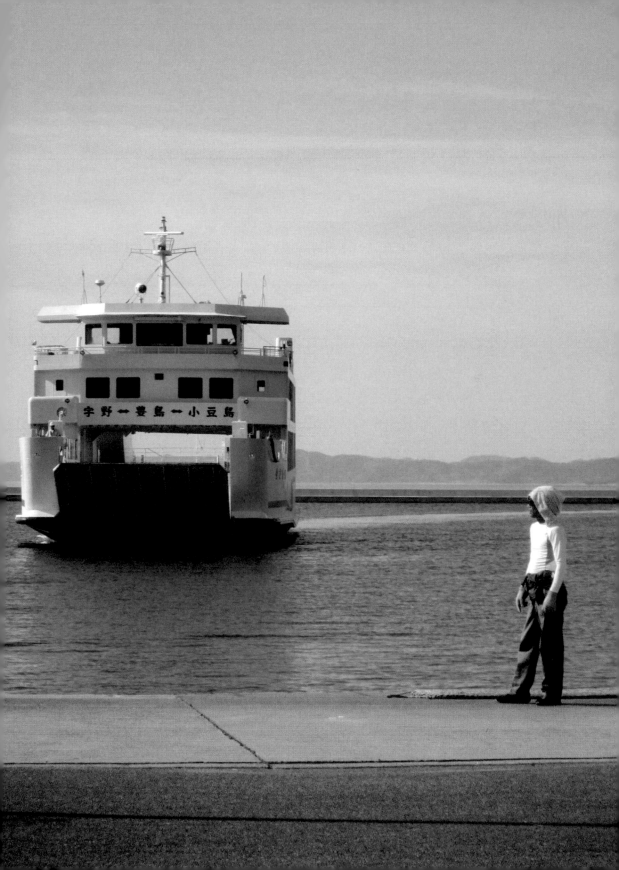

荒島記憶

海島有一種遁世的特性，逃到荒島上，意味著尋找一處與世隔絕的淨土，是人們內心潛藏的一種想望，小說《魯濱遜漂流記》或是湯姆・漢克主演的流落荒島電影《浩劫重生》（Cast Away），都描述著一個人的荒島經驗，那是現代人所缺乏的「獨處」經驗，島嶼讓人們不得不去面對自己、與自己內心誠實對話，找回內心的平靜與安息。

說實話，我們所居住的台灣雖然是座島嶼，但是這座島嶼太大，讓人難以感受孤獨的存在感。我個人真正感受到島嶼的孤獨感，應該是青少年時期的澎湖旅行經驗；當年搭小飛機前往澎湖，在澎湖不同島嶼探險。一天，我們搭乘快艇前往一座無人島，島上荒蕪、沒有樹木，有的只是開著小黃花的野草，整個島嶼十分鐘即可繞行一周。船家在我們下船後，就丟下一句話說：「一個小時後來接你們！」隨即破浪而去，消失在海平面上。

我們剛開始覺得新鮮有趣，在荒島上開心漫舞，享受擁有整座島嶼的滿足感。但是隨著時間流逝，船家竟然沒有在約定的時間內出現！我們在荒島上開始無聊無趣，只得坐下歇息，望著遼闊的大海無言。眼見夕陽即將落入海平面，船家卻依然沒有出現，我們的內心開始慌張，一種被

背棄的感覺油然而生，好像自己被整個世界所忘記，遺棄在世界的一處遙遠角落。直到夜幕低垂，船家的快艇才姍姍來到！

孤島可以讓我們擺脫電話、電子郵件，以及 LINE 的追殺，特別是在一座收不到訊號的島嶼上，現代人才能夠真正靜下心來，聽聽自己內心微小的聲音。我後來的島嶼經驗都是在日本所獲得，因為這幾年日本出現了幾座令人驚豔的島嶼：一處是在長崎外海的廢墟島嶼──軍艦島；另一處是位於瀨戶內海的幾座島嶼，包括直島、豐島，以及犬島等，在建築家與藝術家的努力之下，這幾座島嶼儼然成為海上的藝術桃花源，孤島不僅帶來孤獨，也為你的心靈增添色彩。

廢墟聖地

日本長崎市擁有一座聯合國世界遺產，這座準世界遺產不是什麼華麗宮殿，也不是什麼古文明歷史遺跡，而是一座廢墟島嶼。這座位於長崎外海的島嶼，本名是「端島」，過去曾因採礦而居住許多勞工及其家屬，其人口密度之高，遠勝過現在的東京市區。島上有集合住宅、醫院、學校、澡堂、神社……等，甚至為了抵擋巨浪侵襲，島嶼四周圍起十公尺高的防波堤，遠望有如日本戰艦「土佐號」，因此被稱為「軍艦島」。

軍艦島在 1920、1930 年代的全盛時期，興建了許多鋼筋混凝土建築，甚至有全日本最早的高層集合住宅，建築物群布滿全島，密密麻麻的建築物，讓軍艦島猶如一座人工島一般。當年因為日本能源政策的改變，煤礦產業沒落，1974 年整座島上居民撤離，而廢棄的島嶼就這樣被封閉管制了將近四十年，這期間島上建築物逐漸朽壞崩塌，形成了一座海上的巨大廢墟，也成為世界廢墟迷心目中的廢墟聖地。

在管制時期，廢墟迷只能雇用漁船，偷渡他們上岸，等幾個小時後再來接他們回去。這些廢墟探險家們深入軍艦島內部，攀爬上充滿危險的廢墟大樓上，拍攝了許多令人著迷的廢墟照片，照片經過網路的流傳，吸引了更多廢墟迷想前往一探究竟。前幾年軍艦島更吸引了好萊塢的劇組團隊，到島上拍攝電影《007 空降危機》，讓這座廢墟島嶼更加出名！

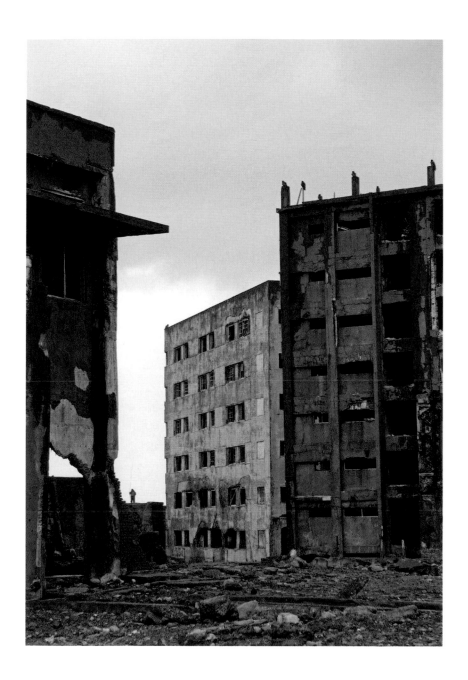

如今軍艦島開放大眾申請參觀，我們在驚濤駭浪中，順利登上「軍艦島」。在廢墟島嶼上，只見殘破有如浩劫後的城市建築，無人居住的廢墟，成為野生老鷹們的居所，將近二、三十隻的老鷹在軍艦島天空盤旋哮叫，俯衝捕獵海裡的魚群，讓我們這些入侵者心生恐懼，也深刻感受到廢墟建築的神祕氛圍。

廢墟島嶼充滿著神祕感，同時也讓人產生無限的故事想像，望著這些巨大卻空洞的無人建築，腦海中浮現類似《大逃殺》或《荒島歷險記》之類的場景想像，一種深刻卻又淒美的孤獨感油然而生，這樣一座廢墟島嶼真的是體驗孤獨的最佳場所。

data
端島（軍艦島）

須事先預約參觀團才能登島，參考以下網址。
gunkanjima-nagasaki.jp

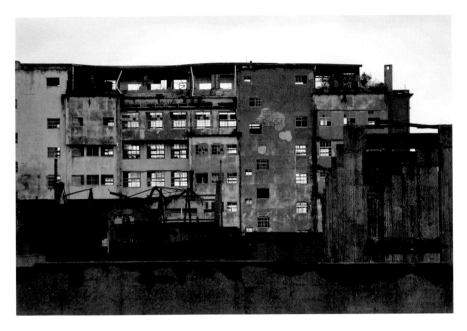

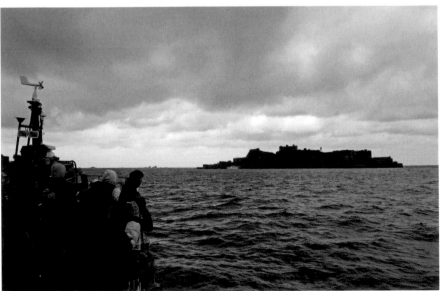

孤島美術館

瀨戶內海中，另外有一座工業廢墟的島嶼——犬島，最近也成了人們矚目的焦點。犬島早年曾是採石場的重鎮，大阪城的建造石材部分取自於此地，二十世紀起，犬島掀起銅礦煉製熱潮，興盛期有高達五、六千人居住，後因經濟衰退，人口大量流失，巨大的煉銅廠成為廢墟，居民也僅存數十人，直到最近才由福武集團接手，請來建築師三分一博志，將整座工廠廢墟改造成「精煉所美術館」。

建築師三分一博志在設計美術館時，並未將廢墟整修一新，而是盡可能保留廢墟原本的面貌，但在其間加入創新的藝術元素。傾頹的工廠煙囪，用煤渣壓實後製成的黑磚所砌的牆……一切都似乎仍停留在荒廢的狀態，保存了歷史發展的真實狀態。事實上，這座工廠還被指定為「現代工業化遺產」。

這座美術館成功地將「廢墟」與「藝廊」結合在一起，外表看似廢墟的精煉所，地底內部則為一條充滿反光鏡的神奇創作，鏡中出現一顆燃燒的星球，是藝術家柳幸典取材自三島由紀夫《太陽與鐵》作品的靈感創作，另外一座名為「英雄乾電池」的作品，則是將三島由紀夫東京舊居

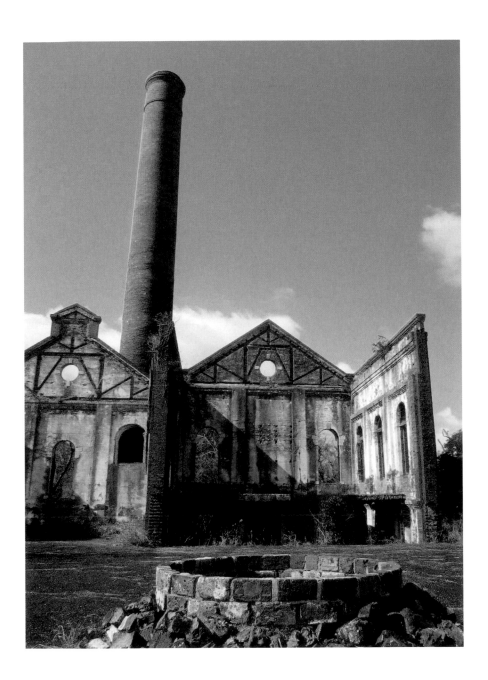

支解所創造的空間裝置；建築師更將這座廢墟工廠美術館塑造成一座自然節能的環保建築，他利用工廠煙囪、地下坑道與玻璃屋，形成「煙囪效應」，讓美術館可以達到自然通風的效果。

三島由紀夫的作品《太陽與鐵》是他一生的哲學告白，傳達出一種力與美的象徵。我站在犬島精煉所的廢墟前，體驗美術館內藝術家的神奇創作，終於了解到，這就是所謂「力與美」的象徵！

data
犬島精鍊所美術館

Open hours：10:00-16:30
休館日：週二（3月～11月）／週二至週四（12月～2月）
休館日如遇節日請查官網

benesse-artsite.jp/art/seirensho.html

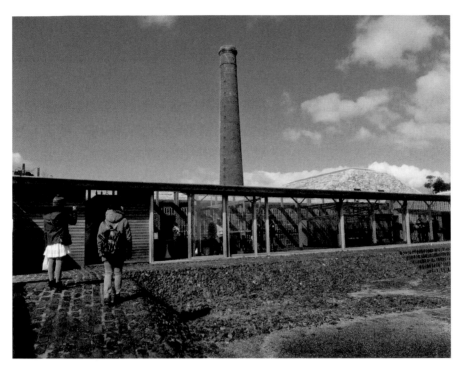

美術館天外天

進入新世紀，美術館的概念有著革命性的改變。傳統的美術館多是一座建築物，裡面陳列收藏著許多藝術品，但是新世紀的美術館，顛覆了傳統的觀念，不再被建築空間所侷限，也不僅是扮演收藏陳列的角色，甚至整座美術館裡，連一件藝術品也沒有！

豊島美術館就是這樣一座新時代的美術館，坐落在一座偏僻荒涼的島嶼上，更奇怪的是，這座美術館內，一件藝術作品也沒有！可是每一個參觀過豊島美術館的人，都會被這座美術館所感動，無法忘懷。

豊島美術館由建築師西澤立衛所設計，雖然建築物內沒有藝術品，但是這座美術館本身就是一件藝術品。美術館位於瀨戶內海豊島的山麓上，整座美術館呈現水滴狀，純白色的建築在山林田野間，有如外太空降臨的不明飛行物體。弧形不規則的外殼顛覆了我們對於美術館白色方盒子的制式看法，建築體上方有兩個大小不一的圓形開口，讓光線、甚至雨滴可以直接進入美術館室內。

我們順著建築師設計的動線，穿過樹林、穿過草原，迂迴間從林木中望見白色美術館的身影，猶如森林中精靈夢幻的居所，有些不真實，有些

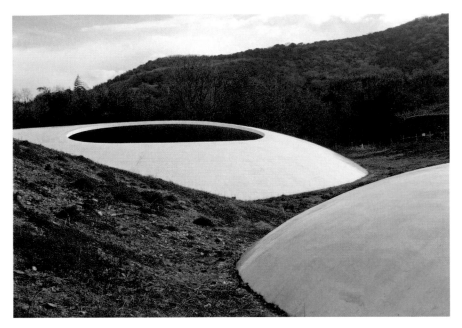

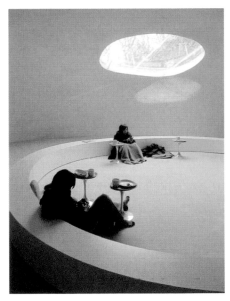

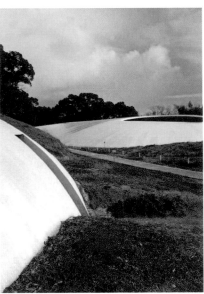

超現實，這是夢境吧！直到入口處的服務人員喚醒了我——白色服裝的工作人員，活像是外星飛碟上的技術師，居然要求我們要脫掉鞋子，才能進入美術館，難道這座美術館是聖域，是不容玷汙的地方？

從食道般的通道進入美術館，純白的空間寧靜得令人屏息，整座美術館像是一座宇宙！輕柔的雪花從屋頂開口飄下，然後慢慢止息，接著陽光傾洩而下，在地板上留下圓弧的陰影變化；這時才發現地板上有水滴流動，這些水滴猶如有生命一般，在地板上移動、匯集、然後形成長條狀滑行，有如科幻電影中的液態金屬一般。

仔細觀看才發現，這些水滴可不是從天而降的雨水，地板上有一、兩個乒乓球狀的小白球，汩汩溢出水來。原來這些流動的水珠是精心設計的，是美術館作品的一部分。豐島美術館事實上便是以水滴作為設計概念，除了美術館大水滴之外，另有一座小水滴咖啡館，在圓弧空間席地而坐，天光傾洩而下，啜飲咖啡之際，恍如置身天外之境。

美術館的空間革命，已經進化到令人難以理解的地步；但是像豐島美術館這樣的建築，是不需要理解的，你只要帶著一顆心去感受，就可以體會建築師所要傳達的事物，並且得到豐富的美感滿足！

當你來到島嶼上，企圖尋求內心的平靜安穩，孤獨會讓你慢慢沉澱下來，讓你更有能力去體會美術館的纖細美學設計。於是你的心靈逐漸變得敏感，能夠體會大自然的一切，甚至聽見上帝的聲音！

data
豊島美術館
Open hours：10:00~17:00（3 月～ 11 月）／10:00~16:00（10 月～ 2 月）
休館日：週二（3 月～ 11 月）／週二至週四（12 月～ 2 月）
休館日如遇節日請查官網
benesse-artsite.jp/art/teshima-artmuseum.html

Part 2

Architectures of Contemplation

思考的場所

- · 日本：金澤 | 西田幾多郎哲學紀念館
- · 日本：金澤 | 鈴木大拙紀念館
- · 日本：金澤 | 海之未來圖書館
- · 瑞士：洛桑 | 瑞士理工大學 ROLEX 學習中心

Architectures of Contemplation

2-1

哲學家與禪學家的
空間漫步————————

西田幾多郎哲學紀念館｜鈴木大拙紀念館

我後來才發現，原來漫步是一種哲學性的活動。

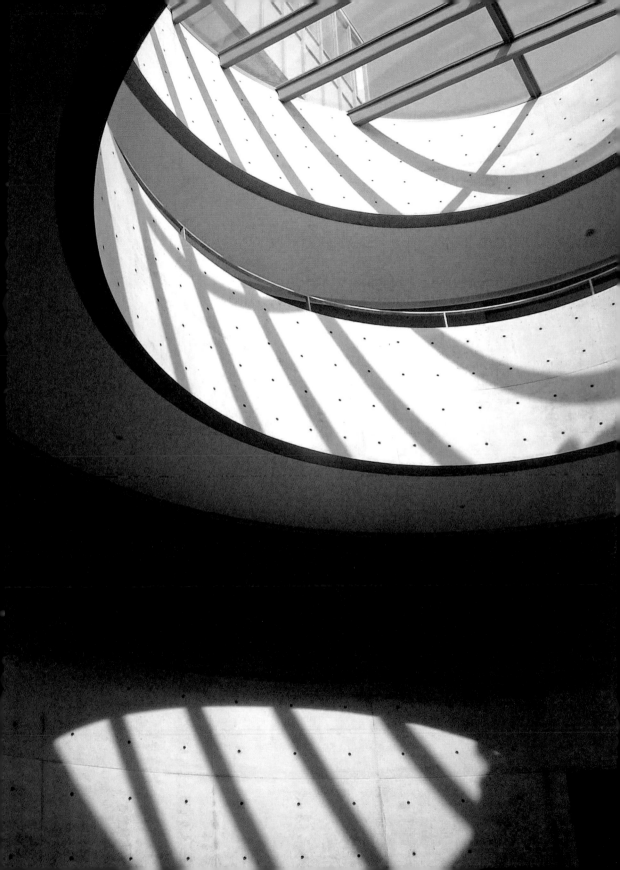

思想家與建築師

許多思想家都是在漫步的過程中，領悟生命的道理，並且建構他們的哲學思維。如果漫步對思想家是重要的，漫步的空間對思想家的孕育，應該也是重要條件之一。從我的旅行經驗中，我感覺如京都或是金澤這般擁有深厚歷史文化遺產以及四季山水自然感覺的城市，最利於思想家的產生。

因為現代大都會過於吵雜混亂，腦海中的訊息資料過於快速短暫，很難有機會可以安靜下來思考；而現代都市的聲光吵鬧，也讓人無法靜心沉澱。這幾年京都這座城市湧入太多觀光客，許多城市空間已經逐漸失去令人沉靜的特質，反倒是位於北陸的金澤，因為城市規模較小，地理位置較偏遠，交通也不是那麼方便，觀光客並不如京都那麼多，因此也保留了許多幽靜的空間氛圍。

金澤一直是文化藝術人才的孕育美地，除了傳統藝術工匠之外，金澤地區有所謂的「三文豪」：即泉鏡花、德田秋聲、室生犀星。另外，「京都學派」最重要的祖師爺──西田幾多郎，也出身金澤。關於西田幾多郎最膾炙人口的故事，就是位於京都銀閣寺至南禪寺之間，那段幽靜浪漫的溪流小徑，據說西田幾多郎過去就是經常在這條小徑漫步思索人生

哲學，也因此這條小徑被稱作「哲學之道」。

「哲學之道」名聞遐邇，卻少有人認識哲學家西田幾多郎；同樣地，現在許多人都知道金澤市區有一座由妹島和世＋西澤立衛所設計的「金澤21世紀美術館」，但是卻很少人知道金澤附近其實還有一座由建築大師安藤忠雄所設計的「西田幾多郎哲學紀念館」。

金澤這幾年改變很多，增加了許多大師級的現代建築，除了前述兩展館之外，這幾年又成立了一座令人驚豔的哲學現代建築：「鈴木大拙紀念館」。西田幾多郎與鈴木大拙皆為金澤出身的思想家，西田幾多郎以西方哲學為主體，發展出京都派的哲學；而鈴木大拙則是將東方的禪學帶到西方發揚光大。金澤這座小京都，原本典雅古意，如今這些新建築的出現，不僅沒有破壞金澤的優雅，反倒賦予她更大的文化新意，讓古都更添魅力！

西田幾多郎哲學紀念館

西田幾多郎記念哲学館

思考的起點

安藤忠雄與西田幾多郎都曾啟蒙於西方的理論，但是卻回到東方的領域裡去發展，創建日本哲學與建築裡的重要地位。可以說這兩個人骨子裡都很東方，都充滿著日本傳統的血液，也因此由安藤忠雄來詮釋西田幾多郎的哲學空間，再適合不過了！

安藤忠雄擅長園林般的迂迴路線，讓參觀者體驗在空間中迴游的種種意境。西田幾多郎哲學紀念館位於金澤北邊一座小山坡上，從停車場開始，安藤先生就開始布局，他在停車場旁建造一座奇特的廁所作為起點，然後延伸出一條蜿蜒而上的櫻花步道，他將這條步道稱作「思索之道」，似乎是為了重塑京都那條聞名的「哲學之道」。

沿著「思索之道」前進，兩旁櫻花繽紛的情景，正如京都「哲學之道」的情景一般。有趣的是，走在步道上可以發現左邊山坡下，有一方雅致的社區墓園，高高低低的墓碑提醒著眾人，死亡與每一個人都息息相關，沒有一個人可以因為逃避死亡，或企圖背向死亡，而能真正免於死亡。死亡既是人們必須面對的事實，它便有鼓勵人們活下去的作用，正如文藝復興時期解剖過許多屍體的達文西所言：「充分活用的人生，帶來一個明白的死。」

西田幾多郎的哲學也提到生與死是人生最重要的課題，「自覺」與「場所」則是西田哲學的精髓。走過櫻花步道，看著櫻花花瓣飄零如雪花，的確令人感傷於人生的無常與短暫，不知不覺我已經走完了「思索之道」，人生課題的思索卻還未完成，或許這樣的思索路徑是每天都必須去經歷的。

空之庭

西田幾多郎哲學紀念館的「思索之道」盡頭，迎面而來的是類似安藤忠雄所設計飛鳥山博物館的大階梯，這座大階梯將整個紀念館抬升到一個崇高的地位。事實上，位於大階梯底下的是紀念館的集會堂，被稱為是「哲學之廳」。正前方的紀念館十分簡練、素淨，玻璃帷幕包被著清水混凝土，成為安藤忠雄最近幾年的常用手法，或許這樣的材料使用更適合北陸地區寒冬風雪的氣候吧！

正面大樓是紀念館的研究室大樓，搭乘電梯而上，可以到達最上層的展望室，展望室視野遼闊，可以遠眺白砂青松的日本海，以及白山綿延連續的山峰，當夕陽西下，日本海的落日更是金碧輝煌，叫人驚異！

右側長方體的建築則是展示室空間，關於西田幾多郎的哲學世界在此展

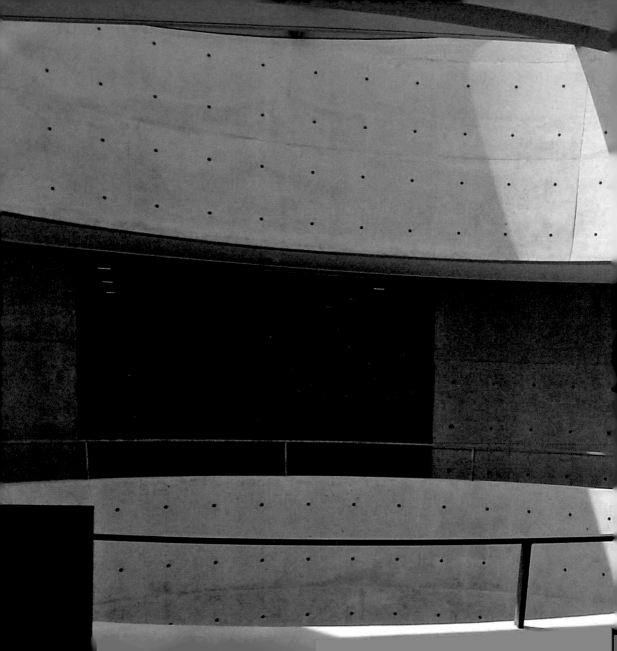

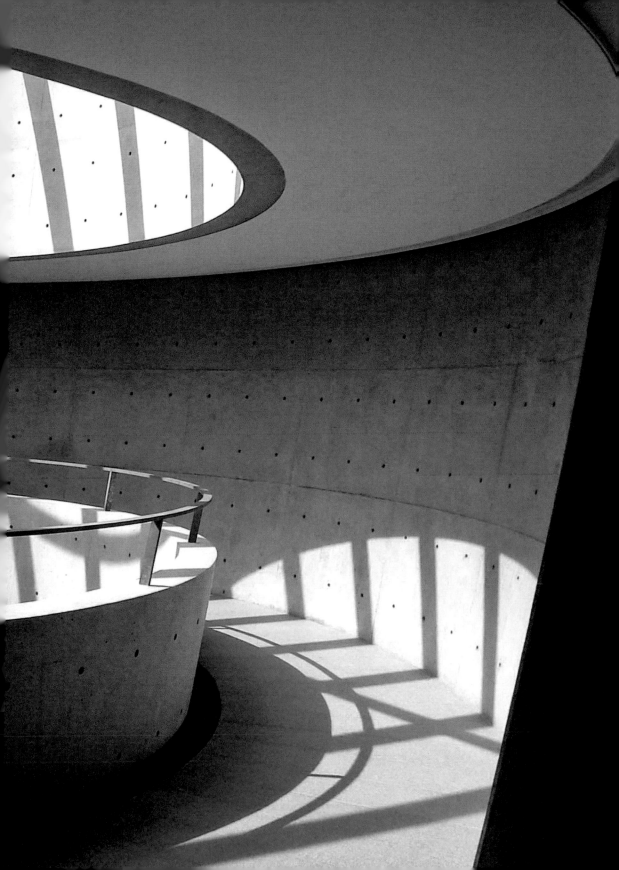

現，甚至複製了西田先生的書房空間。但是最令人印象深刻的空間，則是位於展示室底層末端的「空之庭」。在參觀動線的最末端，安藤忠雄設計了一處類似地中美術館藝術家詹姆斯‧特瑞爾（James Turrell）與安藤合作的「Open Sky」空間作品，但是其哲學的禪意更為強烈。

當最後一道電動門開啟前，人們心中期待著眼前將出現什麼精彩的事物。但是當門真正開啟之後，只見一處空蕩蕩的庭院，四面圍著清水混凝土牆，只能看見上方藍色的天空。不論是下雪、飄雨、烈日，整個庭院呈現出一種「空」的境界，是十分適合重新思索的空間。安藤忠雄巧妙地以「空之庭」作為整個展示的結束，似乎有意要參訪者在此靜思，作為對西田幾多郎的致意。

整個紀念館最具戲劇效果的地方，是通往地下大會堂的垂直天井空間。安藤忠雄設計了一處圓形的採光井，讓光線從上方傾洩而下，大展安藤先生的光影魔術。沿著圓形空間而下的弧形樓梯，引領著參訪者向下探望奇妙的光影變化；天井正下方是圓形的淨空廣場，在這裡其實放置任何東西都會感到多餘，但是設計者高明地擺放著兩、三把壓克力的透明椅子，似有似無的座椅，呈現出一種哲學的曖昧與矛盾。

data
石川県西田幾多郎記念哲学館

Open hours：09:00 ～ 17:30
休館日：週一（遇假日開放，隔日休館）、12 月 29 日～ 1 月 3 日
換展期間（請查閱官網）

nishidatetsugakukan.org

沿著安藤忠雄特別設計作為殘障動線的坡道上漫步，回頭欣賞這座外型不起眼的建築體，步道的盡頭除了電梯之外，更有一處以玻璃打造的陽台，從陽台上可以眺望整個來時路徑，思索之道、櫻花林、墳場、以及圓頂三角形的廁所，有如回顧自己一生所走過的路徑一般。

隱身庶民間的禪學

設計鈴木大拙紀念館的建築師谷口吉生，本身也出身金澤，他和同為建築師的父親谷口吉郎，曾經一齊為金澤市共同設計過一座圖書館。

谷口吉生的建築作品呈現出一種極簡主義的準確性與純粹性，在簡單中卻不失優雅與豐富，許多人都認為他的作品展現了極簡主義大師密斯「少即是多」的真諦。因此紐約當代美術館新館特別找他來設計，他也為紐約市設計了一座極簡又精彩的美術館，成為紐約重要的觀光景點。

由谷口吉生來擔任鈴木大拙館的設計建築師，可以說是一時之選，因為谷口吉生與鈴木大拙一樣，都曾在美國社會生活浸淫，將東方文化傳播到西方社會，兩個人在西方社會的聲望都很高，也都是西方人所熟知的東方傑出人才。

鈴木大拙通曉多國語言，畢生致力於禪學的研究與宣揚，因此被尊稱為「世界的禪者」。他精通心理學，試圖在西方心理學與東方禪學之間搭建橋梁；谷口吉生受西方建築教育，精通西方現代建築極簡主義的精髓，卻試圖以此來詮釋東方哲理，就這方面而言，谷口吉生與鈴木大拙的確有異曲同工之趣。

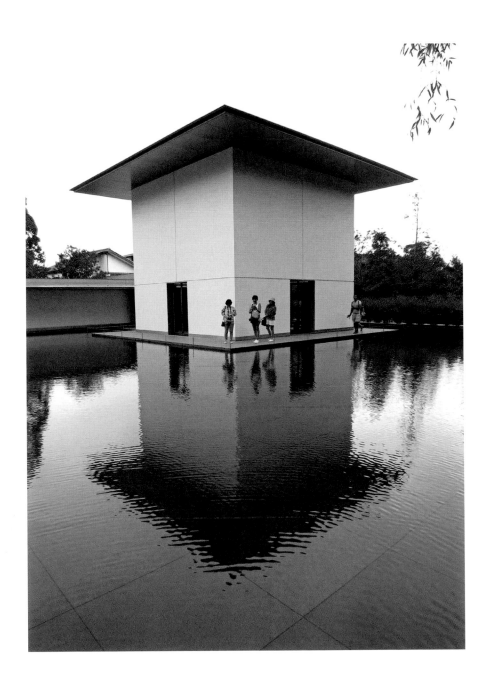

谷口吉生所設計的「鈴木大拙紀念館」，則充滿著現代的空間禪意。這座紀念館離金澤 21 世紀美術館不遠，精巧的建築坐落在社區之中，卻別有洞天。彷彿告訴世人：所謂的「禪學」，並不需要在什麼大山大水的名勝景點中才能領略；「禪學」其實就隱藏在尋常生活中，人人都可以在生活中靜心領悟。不過谷口吉生的設計，在尋常的庶民感中依舊存在著大器，鈴木大拙館前適當的留白廣場，就已經預告了這座建築內所要展現的是何等偉大的心靈。

從入口進去，簡單的接待櫃台，明亮的落地窗透出枯山水庭園的素雅。然後參觀者被引導進入一條幽暗的長廊，好像離開人世的喧囂，被壓縮到一個簡單素淨的空間，然後才能到達鈴木大拙的思想中心（他的文件展示區）。這條幽暗狹窄的長廊，有如一條洗滌塵世煩惱的水管，強迫著參觀者滌盡思慮，暫時放下一切，讓心思進入一種空無的境界。

空間與光線的確會對人的心境有極大的影響，這種狹小與幽暗的空間，並不是一般公共空間會使用的設計，但是谷口吉生的做法，有如日本傳統茶屋的空間想法：千利修的日本茶屋通常都很狹小，入口有如小洞一般，必須摘下衣冠佩劍才能進入。而幽暗的室內空間，讓人有如進入了另一個宇宙，一個超乎現實的宇宙；所有的世俗煩惱思慮，都被拋在外

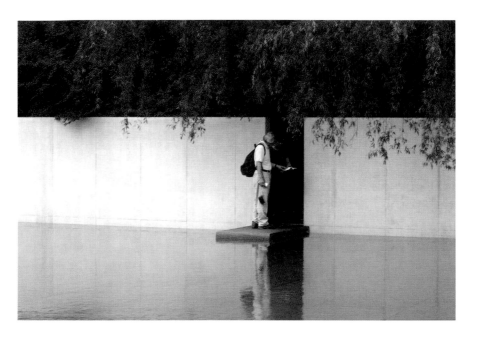

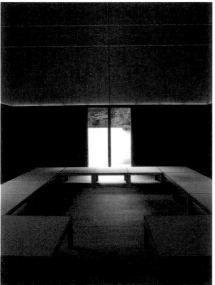

面的世界，無法帶進茶屋的世界裡。所以日本人在茶屋的小空間裡，
得到暫時的心靈歇息。

「空」與「寂」

如同西田幾多郎館的「空之庭」，鈴木大拙館也有一座內庭。看完
他的禪學人生之後，參觀者被帶到一個開闊的內庭，內庭的水池平
靜，猶如禪學心靈寧靜的內在心境。藉著巧妙的空間設計，谷口吉
生讓參觀者領略禪學幽遠的深意。那座水庭讓許多參觀者內心安靜
下來，它喚醒了長久被塵世蒙蔽的心靈，重新在安靜中甦醒，重新
得力！

水庭中央的方形建築，是一座稱為「思索空間」的建築，讓我聯想
到西田幾多郎哲學紀念館的「思索之道」。一為靜態的思考；一為
動態的思考，不同的思想家，有著不同的思考方式，實在有意思！

鈴木大拙紀念館外圍設有通往茶室的林蔭小徑，谷口吉生特別在水
庭圍牆上，設計幾個缺口，讓外人也可以偶爾一窺水庭內部，好讓
我們這些俗世之人，也有窺探禪學奧義的機會。這讓我想到中國孔
廟建築都有所謂的「萬仞宮牆」，象徵著孔家思想博大精深，很難

讓人一窺其堂奧；相較之下，谷口吉生眼中的鈴木大拙禪學就親民多了，人人都可以窺見，都可以親近。事實上，鈴木大拙最令人稱許的就是他對於禪學的推廣，不僅是在日本推廣，更將禪學推廣到異文化的領域。

水庭外牆的缺口處，有深入水庭的平台設計，讓人不只是觀看寂靜的水庭而已，還可以穿越外牆缺口，走入水庭內，讓整個人獨立站在空無一人的水池中；那種置身空靈水池裡的經驗，十分獨特！或是我們可以說，谷口吉生所設計的水庭，除了呈現「空」之外，更有一種難以言喻的「寂」在其中，或許這樣的空間精神與谷口吉生的極簡主義風格有關。從水庭外牆回顧走過的路徑，似乎也在水池的倒影上，看見了自己一生的反映。

作為一座哲學家的紀念性建築，不論是安藤忠雄或谷口吉生，讓每一個來到這裡的人，都重新省視了自己的生命。

data
鈴木大拙館

Open hours：09:30 ～ 17:00
休館日：週一（遇假日開放，隔日休館）、12 月 29 日～ 1 月 3 日
換展期間（請查閱官網）
kanazawa-museum.jp/daisetz

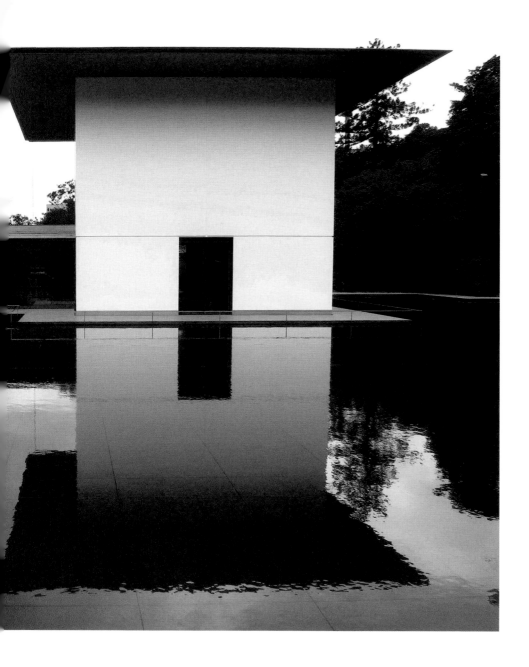

Architectures of Contemplation

2-2

圖書館未來式————

海之未來圖書館 ｜ 瑞士理工大學 ROLEX 學習中心

數位圖書館的出現帶來便利，但卻無法複製傳統圖書館的氣味和迷人氛圍。

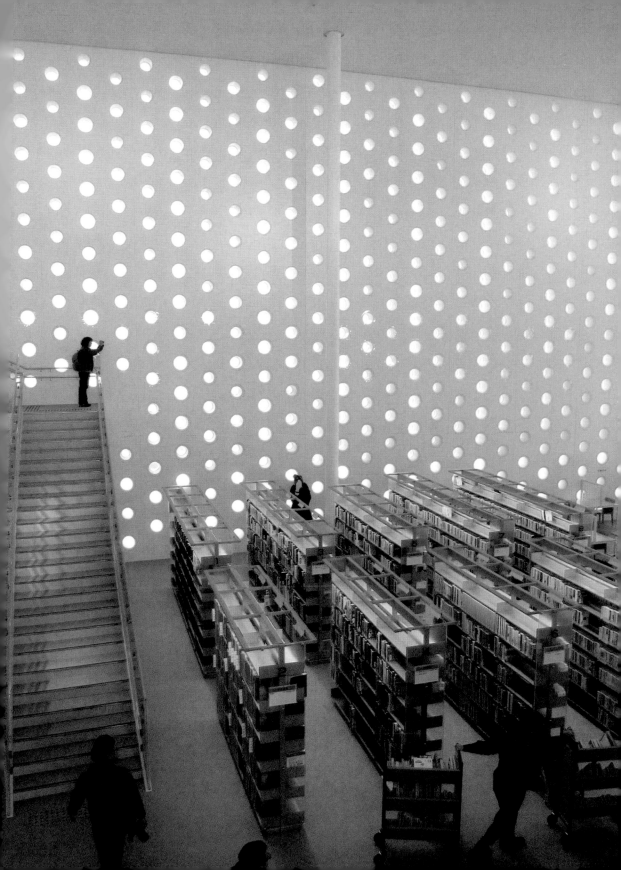

虛擬圖書館的進擊

對於書籍知識的搜尋與涉獵，是人類長久以來心靈活動的重要部分，也是傳承交換知識經驗的美好過程。從中世紀的修道院到今日的圖書館建築，紙本書的圖書館一直擔負起儲存知識經驗的重責大任。不過數位時代的來臨，為紙本圖書館帶來極大衝擊，許多原本要蓋傳統圖書館的大學或城市，紛紛改變計畫，轉而建造虛擬的數位圖書館，也因此讓許多喜愛紙本書的民眾，感受到圖書館建築消失的危機。

事實上，我們喜歡上圖書館，常常不只是喜歡書籍裡的知識而已。我們喜歡圖書館裡的氣味，喜歡圖書館裡那種求知欲望的集體氛圍，也喜歡圖書館裡書籍如山的壯觀場景。我考高中的時候，天天從天母騎腳踏車去新北投公園的圖書館讀書。當時新北投公園並沒有現在受歡迎的綠建築圖書館，只有一間小小的日式建築圖書室，沒有冷氣、也沒有電腦，但是我們都愛一大早就去排隊，期望可以搶一個好位子，一整天坐在裡面 K 書。

圖書館位於公園內是很幸福的！因為新北投公園古木參天，綠蔭圍繞，每次讀書讀累了，就會在公園裡遊走，呼吸芬多精，讓腦袋清醒過來。

退伍後我到美國密西根大學安娜堡研讀建築，在這座至今將近兩百年的校園裡，有許多宏偉的圖書館。古色古香的總圖書館，大門的建築是排列的古典柱式，非常壯觀。但是古老的建築終究無法收藏所有的書籍，只好進行擴建計畫，在原本舊圖書館後方，蓋起一棟十層樓的新館大樓，才勉強收納所有的書籍。新圖書館大樓裡，竟然有一整層樓全部收藏世界各地的地圖，我對此印象最為深刻！此外，密西根大學的法學院圖書館也令人十分著迷，古老如哥德式大教堂的空間，黝黑木頭的古典家具⋯⋯坐在裡面讀書，感覺自己好像哈利波特魔法學校裡的貴族！

進入數位時代，人們隨時都捧著一書閱讀，只不過此「書」非彼「書」，現在已經很少人閱讀紙本書，他們閱讀的都是數位版的「臉書」。數位書籍資料的盛行，讓紙本書及古典圖書館建築漸漸式微，取而代之的是虛擬圖書館的數位資料庫。傳統圖書館無法 24 小時開放，而且巨大隱蔽的圖書館空間，其實也潛藏許多危險。數位圖書館則避免了這些缺點，學生們可以躲在宿舍 24 小時隨時上網查資料，不會有人身安全的顧慮。話雖如此，虛擬圖書館仍舊無法複製前述傳統圖書館的氣味，以及實體建築空間帶給使用者的心靈感受。

日本金澤
海之未來圖書館
金沢海みらい図書館

6000 個小圓窗

日本人可以說是世界上少數對於紙本圖書館依舊著迷的民族，直到今天，日本仍然在各地建造許多新的圖書館，而且從這些使用者的狀況來看，可以發現他們至今仍然鍾情於紙本書的閱讀，令人十分羨慕！

被稱為「小京都」的金澤市，最近建造了一座新時代的漂亮圖書館——「海之未來圖書館」。這座圖書館雖然是一座傳統的紙本圖書館，但是其內部空間設計卻有著新世紀建築空間的明亮與輕盈感，原來數位時代的傳統圖書館，還是可以有讓人耳目一新的面貌！

海之未來圖書館建築外觀，是一個巨型的方盒子，但是方盒子上有著一點一點的小圓窗，總共 6000 個小圓窗，讓整棟建築看來有如一個巨大的禮物盒子。媒體甚至將這座市立圖書館暱稱為「蛋糕盒子」，可見這座建築頗受市民們的喜愛。

海之未來圖書館由日本年輕建築師堀場弘＋工藤和美／シーラカンス K&H 建築師事務所設計，精緻細膩，不輸日本當紅建築大師的作品。進入圖書館內，可以感受到空間的視覺穿透性與光線、資訊的流動，特別是整個藏書空間與閱覽空間的大面積挑空，可以感受到那種知識殿堂

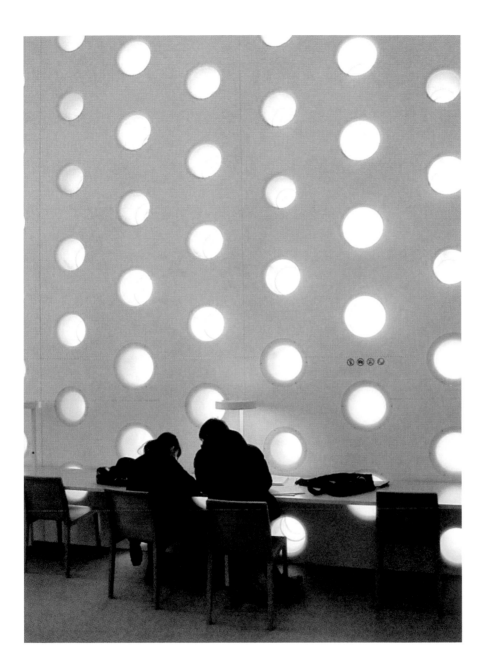

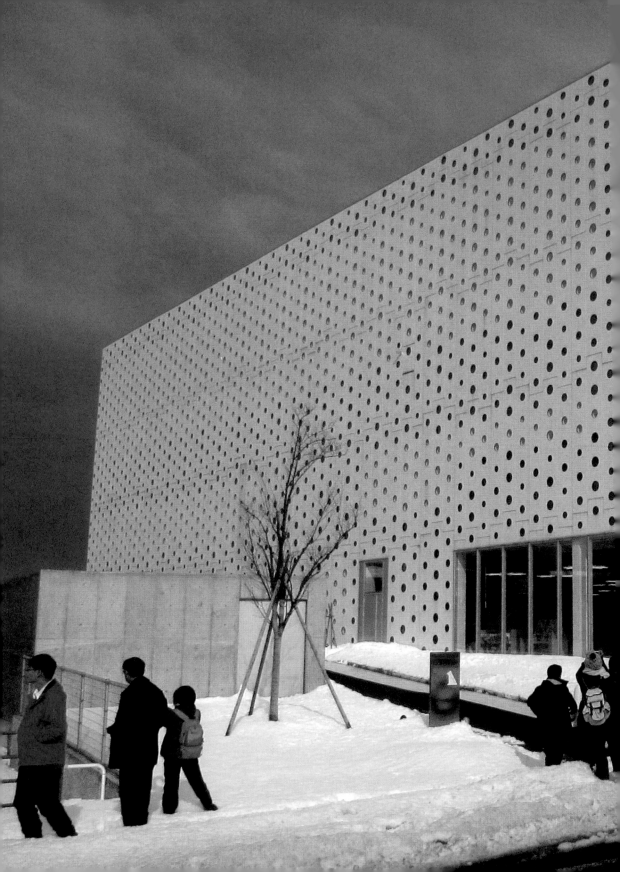

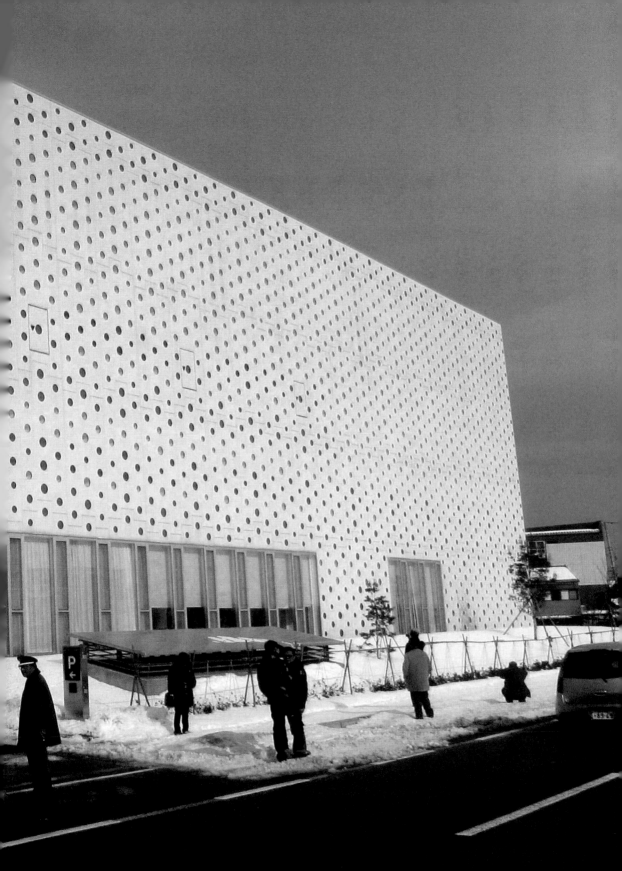

的宏偉壯觀。而牆面上那些小圓窗，猶如過濾器一般，將投射而來的光線軟化，形成一種柔和的室內氛圍，令人心情祥和沉靜起來。整個圖書館充滿著人性化的設計，包括一樓的兒童圖書區，玻璃盒子的會議室，以及小間的隔音玻璃亭子──那是專為在圖書館裡使用手機者而特別設計，避免講手機太大聲吵到大家的安寧。

位於日本北陸地區的金澤市，自從金澤 21 世紀美術館落成之後，新穎的建築加上原本古色古香的東茶屋街，以及日本三大名園之一的「兼六園」，吸引了許多觀光客前來參觀，為金澤市增加了許多觀光收入，因此被稱作是「金澤效應」。事實上，這幾年除了美術館的興建之外，金澤市投入金澤車站的門戶改建、近江町市場的重新規劃、北國銀行歷史建築的再利用……等工程，海之未來市立圖書館也是重要的建設之一。證明了金澤市的轉變不只是建造美術館而已，城市整體配套建設才是城市復興的成功因素！

data
海之未來圖書館　金沢海みらい図書館

Open hours：10:00 ～ 19:00（週間）／ 10:00 ～ 17:00（週末假日）
休館日：週三（遇假日則開館），12 月 29 日～ 1 月 3 日
www.lib.kanazawa.ishikawa.jp/umimirai

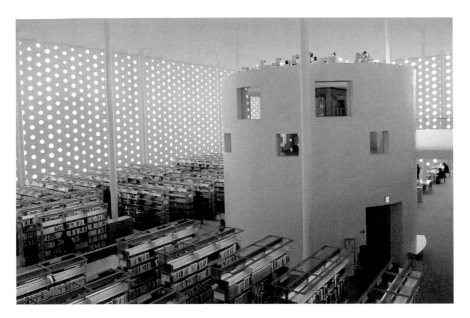

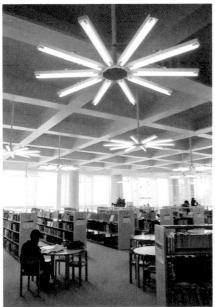

077 —————— Architectures of the Soul

瑞士理工大學 ROLEX 學習中心
Rolex Learning Centre（EPFL）

漂浮的圖書館

日本女建築師妹島和世是 2010 年建築普利茲獎的得主，她同時也在當年擔任了威尼斯建築雙年展的策展人，風光地在夏日的威尼斯穿梭接待世界各國嘉賓。然後人們在展場大廳觀賞最熱門的 3D 影片《假如建築會說話》（If Buildings Could Talk），影片是由著名電影導演溫德斯（Wim Wenders）所拍攝，整部電影的主旨是：「當我們的眼睛閉上時，可以看見更多的世界。」

片中以妹島和世所設計的新作——「瑞士理工大學 ROLEX 學習中心」為背景，讓戴著 3D 眼鏡的觀眾們跟著欣賞了這座建築的美好與奇妙。影片即將結束前，只見妹島和世與她的伙伴西澤立衛，兩人騎乘著未來感十足的交通工具「賽格威」（Segway），穿梭在這座建築起伏的空間之中。影像呈現十分煽情矯作，卻也讓人體驗了未來式的建築空間經驗。

瑞士理工大學 ROLEX 學習中心，基本上就是一座新時代的圖書館，整座圖書館明亮光輝，展現出一種妹島式的建築特色，建築體呈平面式向外展開，起伏的造型，猶如一塊布覆蓋在大地之上。建築體有許多圓洞，這些圓洞成為建築物採光的天井，或是中庭活動廣場。

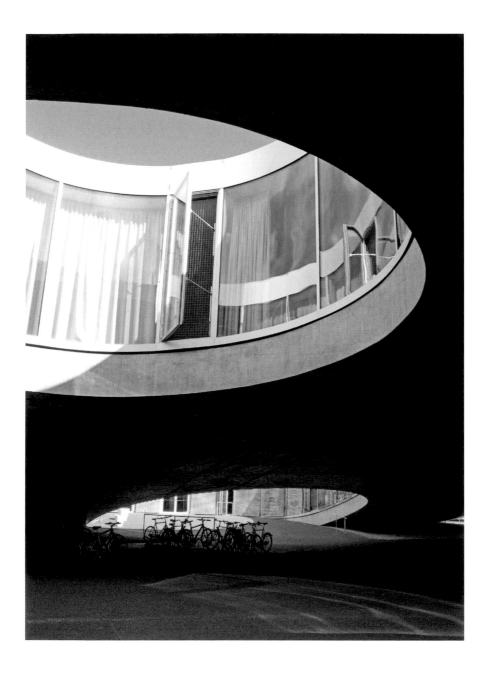

事實上，這座建築的設計概念與 2009 年妹島和世在倫敦蛇形藝廊所設計的夏日臨時建築有異曲同工之妙。一樣使用波浪起伏的建築體，構築出一種輕盈靈巧的新世紀建築，使得整座建築雖然佔地廣闊，卻絲毫沒有沉重的壓迫感，反倒給人一種飛舞的反重力能量！最令人驚異的是，走進圖書館內，整座建築的地面居然也是上下起伏，猶如自然界的丘陵地一般，這種建築空間的革命性創舉的確是令人感到不可思議！

夏日的陽光灑落在中庭的圓弧空間中，同時也為圖書館帶來充足的自然光線，光線之明亮，以至於夏天整棟建築還加上遮陽百葉版。這些中庭空間並不是封閉的，藉著起伏的建築樓板下空間，將中庭串連一氣，形成一種戶外空間庭園般的樂趣。

圖書館不應該是一座單純儲存知識資訊的地方，也不應該只是一處 K 書準備考試的地方，而是一座讓人想汲取知識、開創智慧的空間，妹島和世的新世紀創意圖書館建築，的確讓人有種想做學問的欲望，這樣的圖書館正是現代大學所需要的建築！

data
瑞士理工大學 ROLEX 學習中心

Open hours：07:00 ～ 24:00
休館日：8 月 1 日、12 月 25 日
可預約付費英法德文導覽（上限 30 人，每個團體 CHF 100.00）
rolexlearningcenter.epfl.ch

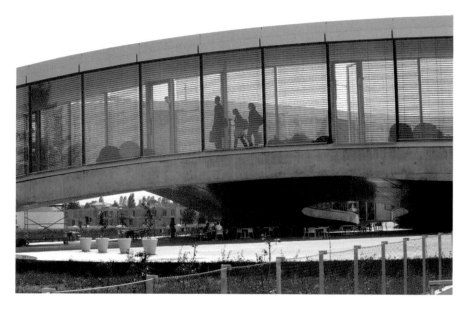

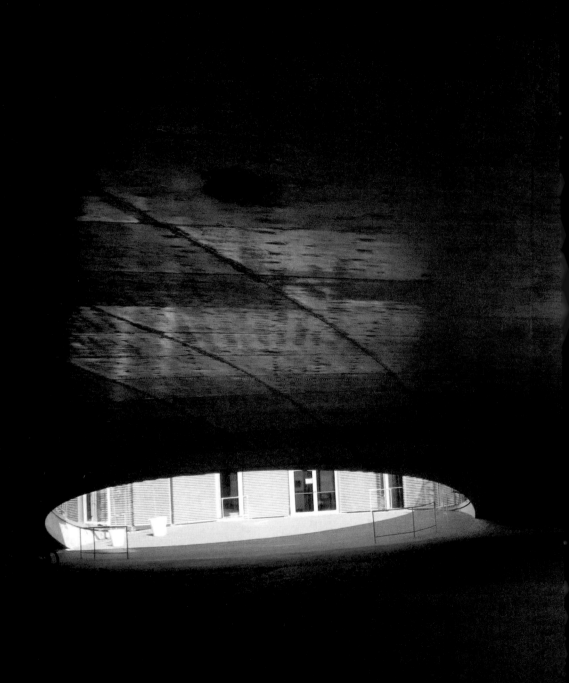

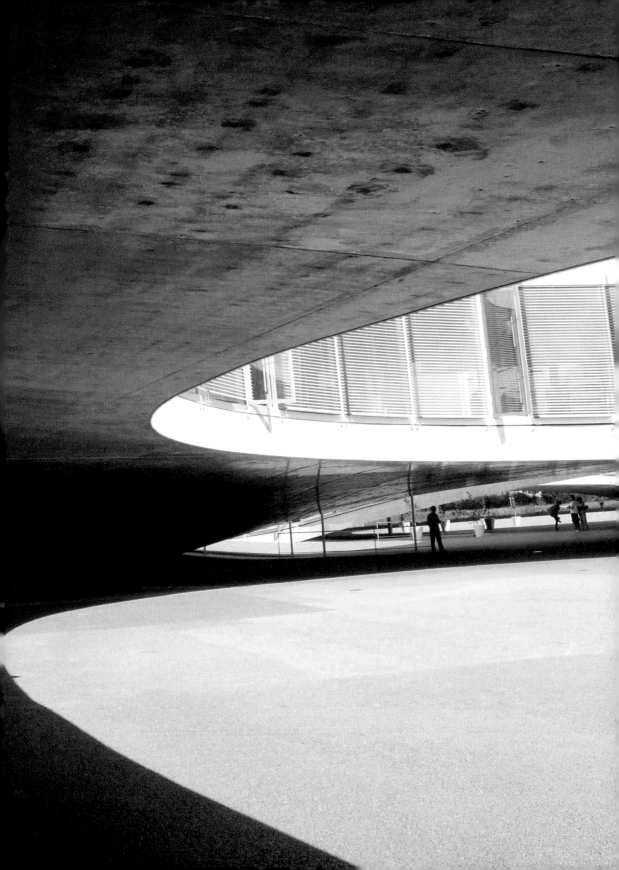

Part 3

Architectures of the Soul

Architectures of Religion

信仰的場所

- 日本：大阪 | 光之教堂
- 奧地利：海茵堡 | 馬丁‧路德教堂
- 法國：廊香 | 廊香教堂
- 日本：東京 | 聖瑪利亞大教堂
- 日本：淡路島 | 本福寺水御堂
- 日本：北海道 | 水之教堂

Architectures of Religion

3-1

神與人相遇的地方——

光之教堂 ｜ 馬丁・路德教堂

上帝無所不在、無以名狀。聖經中多次提到「神就是光」，現代主義
崇尚的光影變化，遂成為基督教會建築表達神性最佳的手法。

追尋上帝之所在

設計教堂建築是一個十分弔詭的難題，因為人們傳統概念裡，總是認為上帝就住在那宏偉建築物裡。但是使徒保羅在對智慧的雅典人演說時，卻曾明白地告訴他們：「創造宇宙和其中萬物的神，既是天地的主，就不住人手所造的殿。」那位創造天地、無所不在、無可名狀的神，無法被侷限在有限的空間裡，所以關於教堂建築最好的定義，應該是「神與人相遇的地方」。

作為一個「神與人相遇」的地方，過去基督教會試圖用當時最新科技，去塑造一個人們會願意仰望神、親近神的空間，哥德式建築就是一個最好的例子，強調「垂直性」的哥德式建築，利用高超的結構力學，將教堂變成當時的超高層摩天大樓，其建築物之高聳，至今仍然令人們望之讚歎。

哥德式教堂塑造出垂直的尖拱窗、高聳的室內空間，讓人一進入教堂內，就不由自主地抬頭「仰望上帝」，內心有股向神禱告的欲望。這種前所未有的建築形式，因此成為基督教建築的代表性特色，大部分的教堂建築都希望有哥德式建築的特色，作為基督教會的標示。

但是現代主義的建築師們，秉持著新教徒的思想，認為「裝飾是罪惡」，那些裝飾與雕像其實也是某種拜偶像的罪惡（昂貴的建造費用與虛榮炫耀的裝飾）。上帝既然是無所不在、無以名狀，最好還是以抽象的方式來表達。聖經中多次提到「神就是光」，現代主義崇尚的光影變化，遂成為基督教會建築表達神性最佳的手法。

日本建築師安藤忠雄與奧地利的藍天組建築師事務所（Coop Himmelb(l)au），都以反傳統基督教哥德式建築的方式，來詮釋基督教教堂，讓教堂建築展現出令人耳目一新的面貌，同時也讓人重新思考人與神的關係。

安藤忠雄的光線魔法

安藤忠雄之所以受世人推崇喜愛，一方面是因為他的奮鬥歷程充滿了傳奇色彩；另一方面也因為他的確是個擅長營造空間氛圍的建築師，事實上，他根本是一位玩弄光線魔法的魔術師。在他的作品中，並沒有太強烈的建築形式，他重視空間的氛圍勝於形體的操作，特別是空間中的光影變化，更是他建築魔法的表演重點。

安藤忠雄在羅馬的建築旅行中，曾經在萬神殿中感受到光線的神奇魔法，讓他領悟到建築物是一種過濾光線的工具，光線經過過濾後，會展現出一種不同於平常的神奇魅力，有人將安藤忠雄這段經歷，類比於聖經中使徒保羅的大馬色經驗*，稱作是「萬神殿經驗」。

這種光線的魔法在宗教建築上，表現得更為淋漓盡致，安藤忠雄的教堂建築是現代建築史上的經典，特別是「光之教堂」更是安藤忠雄作品中的極致之作。每個人進到光的教堂內，都會著迷於那座用光塑造出的十字架，甚至被那道神聖的光線所感動！充分呼應了聖經中「神就是光」的記載。

位於大阪的「光之教堂」原名為「茨木春日丘教会」，其實就位於岡本

* 編註：保羅原名「掃羅」，原本是個熱中於猶太信仰的人，在〈使徒行傳〉22 章中，他要求大祭司給他致大馬色猶太會堂的文書，捉拿信奉基督的人。在他將抵達大馬色時，他被大光四面照耀，仆倒在地，耳邊聽見一個聲音：「掃羅，掃羅，你為什麼逼迫我？」自此開始，掃羅的生命徹底翻轉，成為一個跟隨基督，傳揚福音的人。

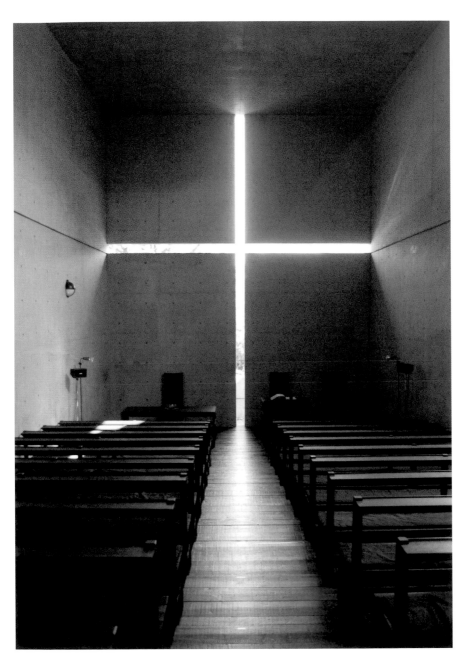

太郎那座怪異太陽塔萬博園區的後方社區裡，這座教堂是安藤忠雄所有教堂建築中，唯一一座真正有教會使用的教堂建築，其他的教堂建築基本上都是迎合日本人喜歡基督教結婚儀式，所建造的結婚禮堂（wedding chapel）。

「光之教堂」建築其實並不適合用來舉辦結婚儀式，因為整座教堂陰暗，只有牆上的十字架開口透入光線，空間中的主角是十字架，是光，是上帝，而不是陰影中的結婚新人。所以這座教堂完全是一座人與上帝單獨相會的場所，而不是歡慶頌揚愛情的庸俗禮堂。

甚至這座教堂也不是那麼適合主日的聚會，因為光之教堂的會友們一開始都抱怨會堂內太過於陰暗，聚會中要閱讀聖經十分不方便，因此教會後來還在會堂中加添投射燈，在聚會中開啟，以便聚會中可以有足夠光線來閱讀經文。

對於安藤忠雄而言，「光之教堂」延續了他的「萬神殿經驗」，以及柯比意之廊香教堂（Chapelle Notre-Dame-du-Haut de Ronchamp）的光線印象。當年安藤忠雄第一次到達廊香教堂，那是他所崇拜的現代建築大師柯比意的經典建築作品，廊香教堂內幽暗的空間，不同角度、不同大小開口所投射入的光線，在教堂內呈現出神奇的光影；那種光線的衝擊，讓安藤忠雄內心悸動不已，以至於他必須逃出教堂，到室外草坪上喘氣歇息，等到內心平靜下來，才能再度進入教堂內參觀。（參見 p.102）

這樣強烈的空間經驗，讓安藤忠雄深刻感受到教堂光影的重要性，也激發他完成一座以光影為主角的建築。「光之教堂」基本上是一座新教的教堂，新教教堂與天主教的教堂有所不同，強調空間的純粹性，認為雕刻神像裝飾是一種罪惡。這個部分其實與現代主義建築的基本精神不謀而合，因此讓安藤忠雄可以執意在教堂中去突顯十字架光影的設計。

然而新教教會也強調聚會中的講道與聖經閱讀，甚至會友之間的交流與聯繫，就這個部分而言，安藤忠雄所設計的「光之教堂」建築卻不是那麼適合。在安藤忠雄的想像中，「光之教堂」的建築是個人與神接觸的私密空間，這種經驗比較類似一個人走入巨大的天主教堂內，安靜地坐在聖殿椅子上向上帝禱告，然後一道戲劇性、宗教性的聖光投射在他身上，剎那間，他感受到上帝的同在，以及上帝對他這位渺小個人的回應。安藤忠雄的光之教堂，試圖去創造出這種私人宗教經驗的空間，而不是整個教會群體的活動的場所。

無論如何，安藤忠雄的建築讓人們重新感受到光線的奇妙；在這個建築逐漸庸俗的年代，找回空間中的神聖性。

data
茨木春日丘教会「光の教会」
不管是個人或團體，都須事先上網預約才能參觀（不接受旅行團）。
ibaraki-kasugaoka-church.jp

馬丁‧路德教堂

Martin-Luther-Kirche

雲朵般的教堂

藍天組是維也納的建築公司，他們的建築經常變幻莫測，有如藍天中的白雲一般，他們曾經表示「藍天組的意思是藍色天空，但重點不是藍色，而在創造雲朵般的建築。」

藍天組甚至被喻為是「建築界的滾石樂團」，因為他們的作品震撼了建築界的庸俗與平凡，以一種高亢的聲音，將建築界帶到新的境界。慕尼黑 BMW 展示中心就是他們的力作。最近他們在維也納近郊海茵堡（Hainburg an der Donau）所設計的馬丁‧路德教堂，更是令人耳目一新！

奧地利的海茵堡是個中世紀氛圍的小鎮，所有的建築物都像是日本動漫畫《進擊的巨人》裡面所設定的樣貌，不僅有高聳的城門，市中心也有哥德式教堂，但是藍天組竟然在這個小鎮裡，設計了一座超現實風格的教堂，替這個小鎮帶來極大的震撼！

我們來到小鎮四處尋覓，也問了一些廣場裡的當地居民，竟然沒有人知道這座教堂的下落？直到最後我們在接近迷路的狀態下，才看見這座教堂的奇特鐘塔，在藍天之下閃閃發亮，閃爍著金屬光澤如雲朵般的屋頂，正召喚著我們前往神聖的殿堂走去。

馬丁‧路德教堂的鐘塔是金屬打造的，造型扭曲傾斜，猶如現代雕塑品。從不同的角度觀察，都可以看到不同的面貌，也帶給人們不同的想像。教堂的屋頂是用金屬加工製造，再用吊車直接將屋頂放到混凝土的建築上，那幻化如雲朵般的屋頂，真像是外太空降落的幽浮，又像是某種天堂純淨的物件。事實上，這個屋頂設計與神學原理緊密結合，同時存在著三個天窗，正如「三位一體」般的隱喻；天窗下的空間正是聚會的正堂，人們在聚會時，可以感受到天光由上方照射，感受天堂般的明亮氛圍。

有人看見這座教堂，總覺得它不像是教堂，因為沒有哥德式的尖塔或尖拱窗。我想到聖經裡一段記載，耶穌與尼哥底母論到聖靈與重生，祂說「風隨著意思吹，你聽見風的響聲，卻不曉得從哪裡來，往哪裡去，從聖靈生的也是如此。」聖靈的工作常常是超過我們所能想像的。

藍天組所設計的馬丁‧路德教堂似乎正告訴我們：我們總以為上帝應該是哥德式大教堂裡的上帝，殊不知上帝是無所不在的，祂的作為也超乎我們的想像；或許像馬丁‧路德教堂這樣無可名狀的建築造型，才能夠真正呈現出上帝的無限可能吧！

data

馬丁‧路德教堂 Martin-Luther-Kirche

Add：Alte Poststraße 28 2410 Hainburg an der Donau

www.coop-himmelblau.at/architecture/projects/martin-luther-church

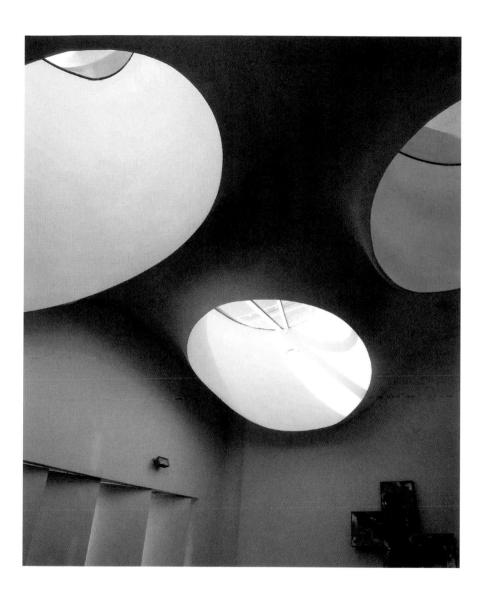

3-2

天使的舞動————————

廊香教堂｜聖瑪利亞大教堂

建築師通常就是那位知道空間些微變化的人，他們可以感受到空氣的流動、光線的移轉，以及溫度的變化。現代主義建築大師幾乎都懂得這些細微的「天使動作」。

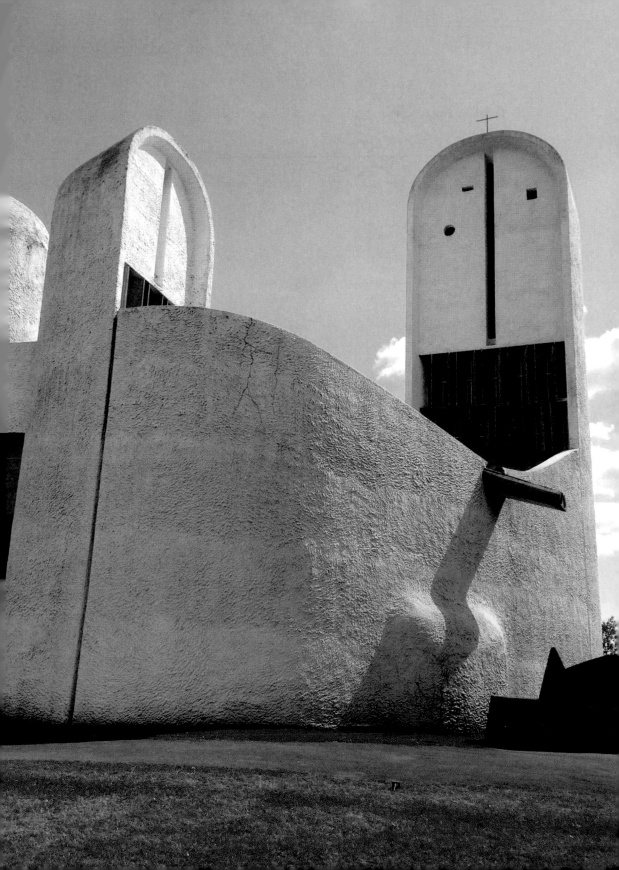

天使的光影

猶太傳說中，位於耶路撒冷的畢士大池（Bethesda）是個具有療癒功效的神奇池子。平日平靜無奇的池水，一旦被天使撩動，第一個跳進池裡的人，不論患的是何種疑難雜症，皆可痊癒。因此池邊總是人滿為患，躺臥著瞎眼、瘸腿、血氣枯乾等病人。

聖經上描述一位被病魔纏身 38 年的病患，千里迢迢來到畢士大池，索性拿著被褥在池邊住下。只是即使他看到池水被天使攪動，卻無力自進入池裡，也沒有人願意幫助他，所以多年來一直未能得到醫治。耶穌來到當地，看見他就動了慈心，命令他：「起來！拿著你的褥子走吧！」那人就得著痊癒，起身拿著褥子離開。

猶太人並不崇拜天使，他們認為天使只是「服役的靈」；那位瘸子並非因天使而痊癒，主要還是因為耶穌的神蹟。但是天使的出現與形象，逐漸被美化為純白與聖潔的使者，並且擁有療癒的能力或助人的力量。那位臥病畢士大池邊的病人，或許真的看過天使降臨；或許他其實也看不見，但感受得到天使從天而降時的細微變化——明亮的天光照耀，清新的空氣鼓動，水面激起些許漣漪⋯⋯這些變化一般人無法察覺，但是對這個躺臥池邊多時的病人，時間猶如靜止，他早已經習慣觀察水池，即

便是再小的改變，都能引起他的注意！

現代人太講求效率，養成了一種積極卻忙碌的生活節奏。但是有時人會遇到不可控制的意外，就像畢士大池旁的病人一樣，逼得我們不得不放下一切，讓心靈學習安靜。然後你將發現，你逐漸可以看見那些原本視而不見的事物，看見只有靜心的人可以看見的細微處。

建築師通常就是那位知道空間細微變化的人，他們可以感受到空氣的流動、光線的移轉，以及溫度的變化。現代主義建築大師幾乎都懂得這些細膩的「天使動作」（Angle's Movement）：不論是柯比意、路易·康（Louis Kahn）、安藤忠雄，或是丹下健三，都曾在他們的經典作品中表現出所謂的「天使動作」。

路易·康曾說：「每一道光都不同於前一道光。」他就是可以感受到些微光線變化的人。在他的建築中，人們試圖去感受他神奇的光影感應能力，不論是金貝爾美術館（Kimbell Art Museum），或是沙克生物研究中心（Salk Institute for Biological Studies，見 P220），人們都驚奇於光線的奇妙與震撼效果。但這些光線不就是我們天天都看得到的光線嗎？只是善於體會幽微的建築師，努力將這些細緻但美妙的事物呈現給一般大眾，讓我們也可以體驗這些微妙的天使光影。

廊香教堂
Chapelle Notre-Dame-du-Haut de Ronchamp

建築人的聖地

日本《Casa Brutus》雜誌封面專題曾出現「死前一定要看的一百棟建築」這樣的聳動字句，雜誌中介紹一百棟世界各地的經典建築，推薦建築迷要把握人生，在可以到處旅行的年日，好好將這些經典建築看完！

在「死前一定要看的一百棟建築」名單中，不乏現代建築大師萊特、密斯、柯比意等人的經典建築作品，建築大師柯比意的馬賽公寓、薩維亞別墅，以及廊香教堂也必然都在名單之中。不過對於建築人而言，廊香教堂可以說是所有建築作品中，最經典也最神聖的地方，甚至可以說是建築師們的聖地，是一輩子一定要去朝聖的重要建築！

位於法國南部的廊香教堂，交通並不方便，必須搭乘地方鐵道到達小鎮，再徒步走上小山丘；漫長的旅程，更讓人有朝聖般的期待心理。所謂的「朝聖」之路，本來就是漫長而坎坷的，歷經千辛萬苦的過程，其實正是修煉建築靈魂的苦路，這條路過去有千千萬萬的建築人曾經走過，其中一位最有名的就是建築師安藤忠雄，這段朝聖之旅造就了後來的建築大師，甚至我們可以說，沒有柯比意的廊香教堂，就不會有之後安藤忠雄的光之教堂（p.90）與其他作品。

廊香教堂是柯比意晚年的作品，早期的柯比意作品呈現理性的純粹主義風格，白色乾淨的幾何構成，影響了後來的白派建築師理查‧邁爾（Richard Meier）；不過晚年的柯比意似乎反樸歸真，呈現出感性的粗獷主義風格，而廊香教堂更是充滿了雕塑風格，充滿了各種有趣的隱喻。

有人說廊香教堂的造型猶如帶著修女帽的修女，或是一雙禱告的手，也有人覺得廊香教堂根本就是一艘大輪船。最有趣的是教堂後方兩座塔，一高一低的塔樓，有如大小修女在講笑話，小修女聽了笑不可止，大修女馬上伸手摀住小修女的嘴⋯⋯

無論如何，廊香教堂至今仍是建築人的朝聖之地，是建築靈感的啟發聖地，死前一定要來此一探究竟！我幾次來到廊香教堂朝聖，登上小山丘，進入方舟般的教堂內，細細地去體會那些光線的移動與漫射，這些觀察讓人心境緩慢安靜下來，我就像是畢士大池畔的病人般，可以看到天使緩緩地降臨其間。

data

廊香教堂 Chapelle Notre-Dame-du-Haut de Ronchamp

Open hours：全年（元旦公休）
冬日開放時間略短，請上網確認。

collinenotredameduhaut.com

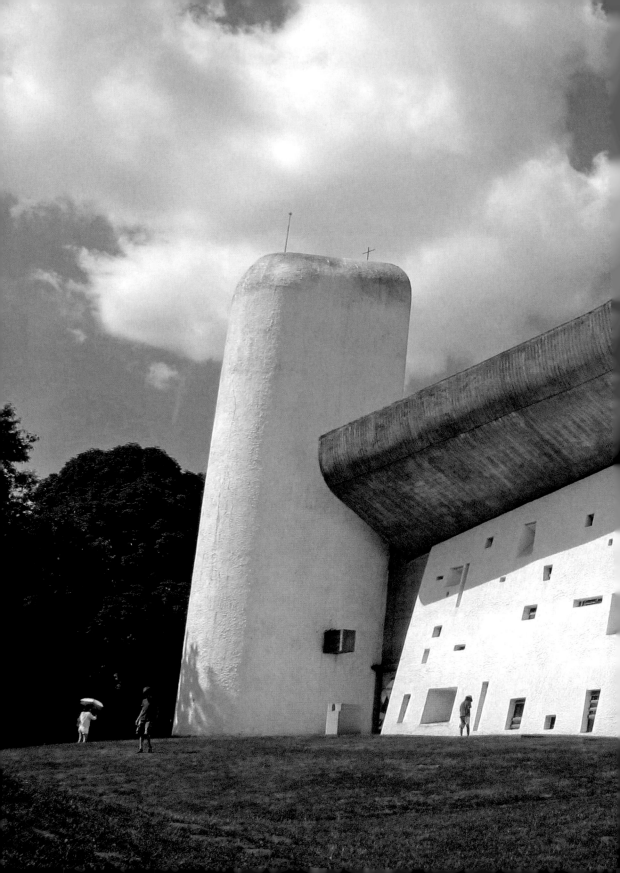

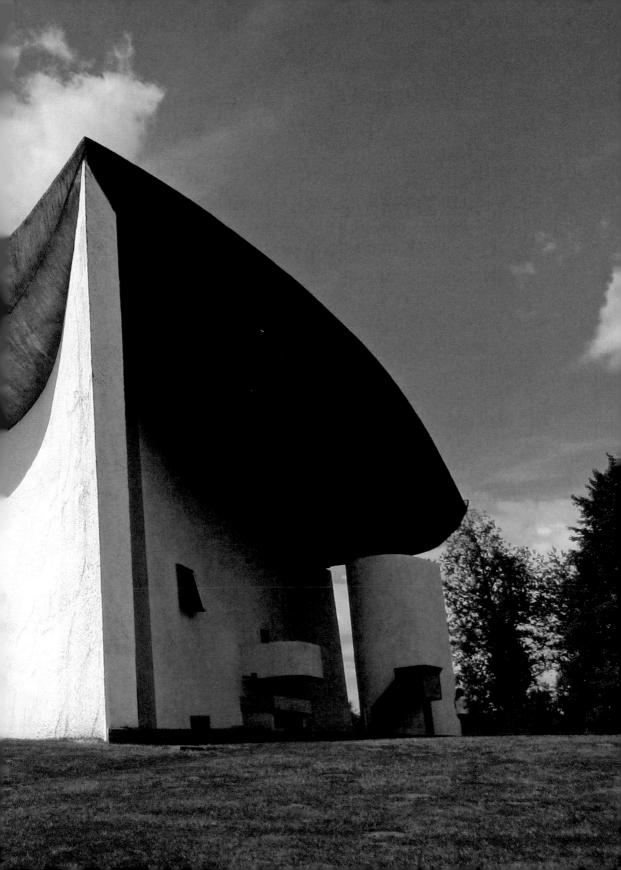

日本東京
聖瑪利亞大教堂
カトリック東京カテドラル関口教会

巍峨的金屬十字

丹下健三所設計的聖瑪利亞大教堂，位於東京市區四季飯店椿山莊的對面，這附近十分幽靜，接近知名的早稻田大學校園，當年作家村上春樹就是住在附近的學生宿舍，周圍的樹林也成為他書寫《挪威的森林》的靈感來源。

聖瑪利亞大教堂建於 1964 年，當年丹下健三剛完成東京奧運會巨大的主場館建築，擁有承建巨大結構體的技術和經驗，因此設計建造了這座巨大的天主教堂。教堂巨大的屋頂以格子樑的方式構成，讓這座教堂內部可以沒有任何巨大柱子，外牆則是包覆著金屬板，在陽光下閃閃發亮，猶如一位雙手抬起、翩然降臨的明亮天使。

聖瑪利亞大教堂如果從高空俯瞰，整座建築呈現拉丁十字的形狀。天主教堂基本上多以十字平面為主，象徵著基督的身體，而其巨大宏偉的內部空間，呈現出一種威嚴的寧靜感。許多參觀者進入會堂內，都不由自主地禁聲不語，靜靜地觀察室內神祕的光線，特別是那些光線灑在質樸的清水混凝土上，更顯得神聖與純淨。

聖瑪利亞大教堂平日都開放一般民眾參觀，參觀者可以入內坐在會堂內

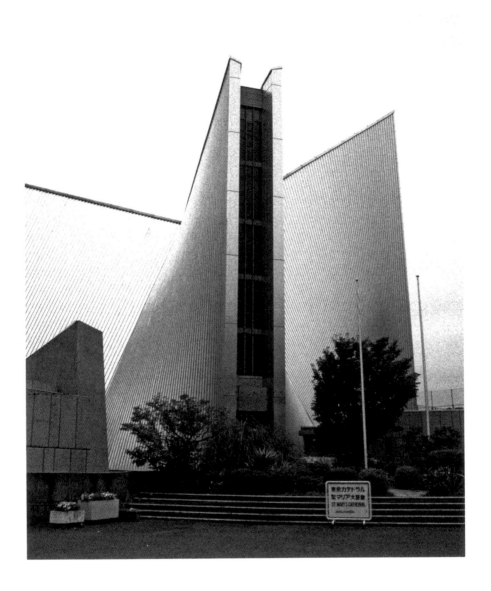

安靜默想，沐浴在神聖的光線之下，享受現代城市生活忙亂中難得的安靜與緩慢。建築師丹下健三 2005 年逝世，其追思聚會也在聖瑪利亞大教堂舉行；當天冠蓋雲集，人潮擠爆整個大教堂。大家聚集在此，不僅追憶建築師的偉大，同時也感受他所創造的神聖光影空間。

在柯比意的廊香教堂、丹下健三的聖瑪利亞大教堂裡，兩位大師都企圖在建築設計裡展現出「天使的動作」。特別是那些在混凝土牆面上移動的光影，更是炫目得令人屏息！安藤忠雄曾經多次前往廊香教堂，去感受那種神祕的光影變化；丹下健三也受柯比意「粗獷主義」的影響，在聖瑪利亞大教堂裡粗壯質樸的混凝土牆上，灑下柔和的光線，感受到一種寧靜神聖的氛圍。

data
聖瑪利亞大教堂
カトリック東京カテドラル関口教会

cathedral-sekiguchi.jp

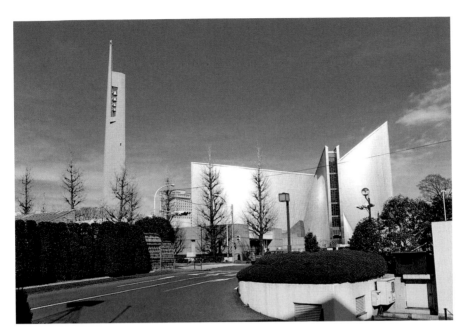

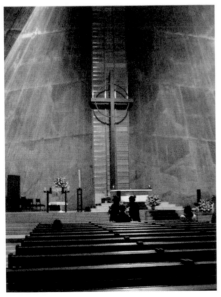

3-3

在潔淨的水域裡————

水御堂│水之教堂

旁觀者只見參拜信徒慢慢沒入水池中,然後又從水池中慢慢上升出現,其過程正如接受洗禮一般,是「出死入生」了!

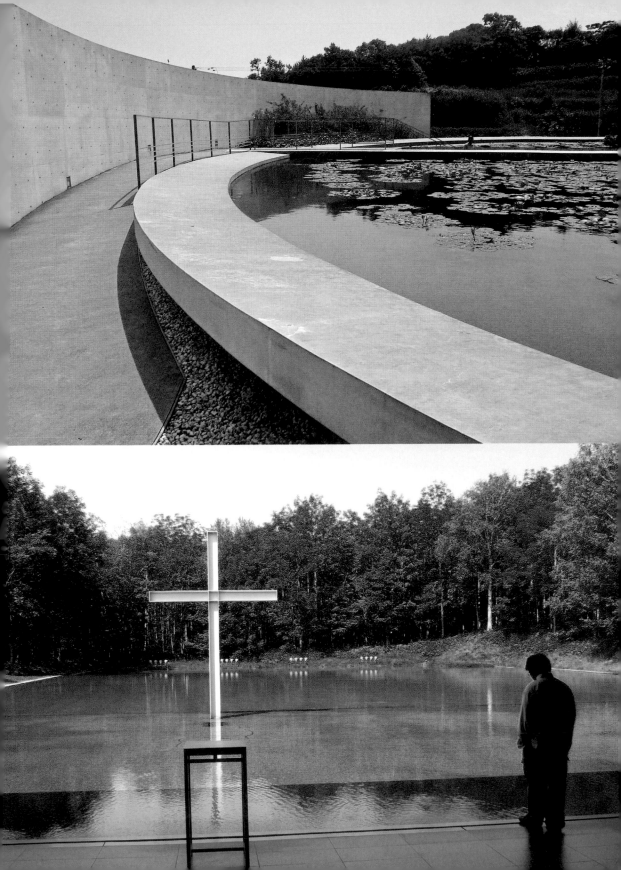

水空間的洗禮

水的潔淨果效讓人感受到肉體的清爽，也帶來心靈的更新。聖經裡記載亞蘭王的元帥乃縵大將軍，戰功彪炳，無奈患了大麻瘋，在當時可說是不治之症，他去求助於先知以利沙，以利沙竟要這個堂堂大將軍去約旦河裡洗澡七次。以利沙相信上帝要醫治他，就七次到約旦河裡沐浴，當他沐浴結束之後，原本麻瘋壞死的皮膚，竟然重新長出雪白如嬰兒般的皮肉來。

「水」在東西方宗教裡，都扮演著重要的角色，猶太教、回教都有沐浴淨身的規矩，也有所謂的潔淨禮。這些禮儀都藉著水來潔淨，藉著肉體的潔淨，重新讓心靈也可以有清淨的機會。基督教裡則有所謂的洗禮，藉著施洗的儀式，表明歸入基督，死而復活，有新的生命與生活。

洗禮的方式很多，有的地方教派會直接在河邊受浸施洗，有的教派則在教堂講台下設計一座水池，洗禮時就在水池受浸，而有些教派則不採用浸禮，而以點水禮取代（就是將水滴灑在受洗者頭上）。不論施洗的方式有何不同，重點都在去除罪惡，藉著基督的救贖，重新做人。

建築中使用水庭的案例很多，宗教建築裡也經常出現水空間，我卻認為

安藤忠雄應該是最善於使用水空間的現代建築師，特別是在他的宗教建築裡，都經常使用水空間來呈現信仰的美好意境。對於安藤忠雄而言，他不僅僅只會用清水混凝土與鋼筋建構建築物，也會使用水空間來營造空間。

在他所設計的寺廟教堂案例中，以南岳山光明寺為例，他用水池圍繞木造的寺廟殿堂，讓光明寺有著曼妙的水中倒影；而在本福寺水御堂的案例中，他則直接將寺廟空間安置在水池正下方，形成一種奇特的寺廟形態，是以往所沒有的設計手法。

安藤忠雄的水御堂設計，雖然有佛教常用的蓮花元素，卻充滿了基督教施洗「出死入生」的象徵意義，非常有趣！北海道的水之教堂，則帶給人耶穌履海的感覺，為人們狂風浪潮的心境，帶來平靜與安穩。

日本淡路島
本福寺水御堂
本福寺・水御堂

睡蓮情結

1991 年，安藤忠雄在淡路島建造了一座全新面貌的寺廟——真言宗水御堂。這座寺廟一反過去傳統大屋頂的寺廟形式，在基地上建造了一座圓形的蓮花池，並且在池中種植了五百株蓮花。開花時節，整個水池布滿燦爛的蓮花。

剛開始所有的信眾與僧侶都反對這樣的建築設計，因為傳統的大屋頂是佛教權威的象徵。不過安藤忠雄認為權威的時代已經過去，佛教寺廟建築也應該嘗試新的建築挑戰。

事實上整座水御堂寺廟建築，是在寺廟上方放置一座蓮花池當屋頂，池塘中央有一座將蓮花池一分為二的樓梯作為入口，由此階梯往下進入水御堂。安藤忠雄巧妙地在水御堂牆面上塗刷朱紅色油漆，因此當陽光西曬射進水御堂時，整座殿堂彷彿染上了鮮紅色般金碧輝煌，正如一座鮮紅色燦爛的西方淨土世界。

「蓮花對佛教來說，是一種極致神聖的象徵性存在。在水中，心靈得以安歇與喘息；在自然中，生命得以孕育成長，有如此一貫的故事性。」安藤忠雄曾如此表示。也因此他在水御堂設計了燦如蓮花的寺廟屋頂。

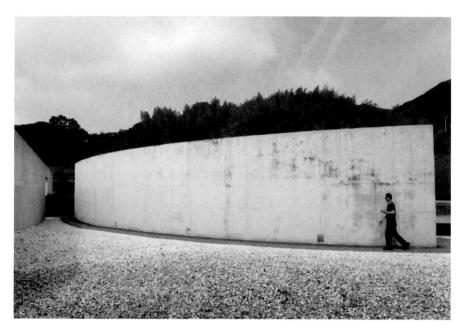

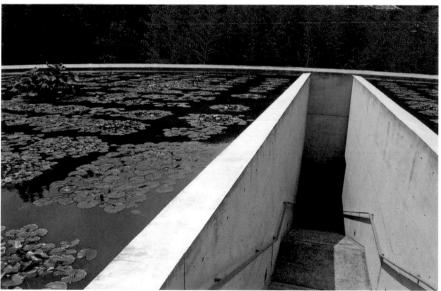

而 1994 年在京都陶版名畫庭園案中，他甚至將莫內名作「睡蓮」直接放在水池裡面，強烈而直接地顯現他的「睡蓮情結」，同時也創造出一種令人得以喘息、安歇的水庭空間氛圍。

後來真言宗水御堂大受歡迎，來此參拜的信眾日益增多，住持開始有些不耐煩，因此下了逐客令，後來甚至規定參拜者必須繳交日幣三百圓。這項規定實施半年後，發生了嚴重的阪神大地震，地震震央就在水御堂不遠處。安藤忠雄認為這是上天對水御堂的警告，然而水御堂蓮花池卻沒有破裂，這也是建築師安藤先生引以為傲的地方。

受洗可以說是基督教最重要的儀式之一，以水來施洗是將信徒全身沒入水中，然後再站起來，離開水裡，象徵著靈魂再生的過程。正如聖經〈歌羅西書〉二章 12 節提及：「你們既受洗與祂一同埋葬，也就在此與祂一同復活，都因信那叫祂從死裡復活神的功能。」

洗禮的過程象徵著與基督一同受死、埋葬、復活的屬靈意義，是一種「出死入生」的程序，這也是所有真正悔改信耶穌的信徒必經的過程。正如耶穌基督所說：「我實實在在地告訴你們，那聽我話，又信差我來者的，就有永生，不至於定罪，是已經出死入生了。」（〈約翰福音〉五章24 節）。

安藤忠雄所設計的水御堂寺廟建築，雖然是創新的佛教建築，但是在空間寓意上，卻充滿了基督教洗禮「出死入生」的意涵。安藤先生在圓形蓮花池中央置入樓梯，參拜者往下走時，感受到進入死亡的幽冥，而出來時則迎向光明，猶如重獲新生。更有趣的是，旁觀者只見參拜信徒慢慢沒入水池中，然後又從水池中慢慢上升出現，其過程正如接受洗禮一般，是出死入生了！

data
本福寺水御堂

日本兵庫県淡路市浦 1310
Open Hours：09:00 ～ 17:00

水之教堂的浪漫與信心

安藤忠雄最偉大的作品與宗教信仰有著極大的關係，他曾經設計過幾座膾炙人口的教堂建築作品，是現代主義教堂建築的經典之作。1996 年義大利首屆國際教會建築獎就頒給了安藤忠雄，評審認為「安藤教會建築的特徵是形體的簡潔明快及強烈的神祕感，這些都是創造神聖空間不可缺少的要素。空間與表面，以及對光的聰明運用，使得身處於安藤的作品中會有一種詩的感動，甚至感受到神靈的存在。」

安藤擅長以人工環境去突顯大自然的原素，而幾座教堂建築也因為個性分明，令人印象深刻。其中「光之教堂」因為呼應了現代主義建築以光影變化來取代罪惡的裝飾，並且符合了聖經「神就是光」的教義描述，因此成為最受人矚目的安藤教堂。另外「風之教堂」、「海之教堂」則呼應了當地的自然景觀與地理條件，也深受人們的喜愛。「水之教堂」卻是個傳奇的教會案例，因為這座教堂並非是一般的教會聚會場所，而是一座飯店附屬的「結婚教堂」，又因為它的位置深藏於北海道的森林中，即使是安藤建築迷也很難找到這座教堂。不過因為這座教堂的浪漫傳奇與神祕感，成為許多新人夢寐以求的結婚聖地，而偶像劇與藝人MV 都喜歡到此出外景。

「水之教堂」建築坐落在森林中，沒有高聳的教堂鐘塔與哥德式會堂，

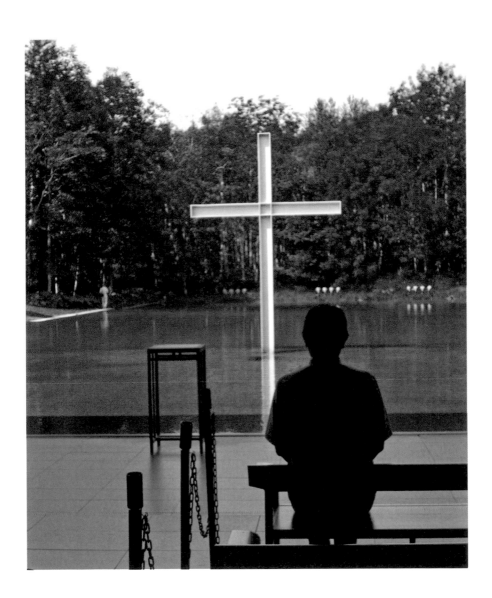

反倒十分低調地隱伏在坡地下，遠遠望去除了背後的蒼綠森林之外，就只有高起的玻璃方塔，玻璃中呈現出十字架，不論從任何角落都可以看見。事實上，這座玻璃方塔正是教堂入口的標的物，方塔下方則是教堂唯一的隱蔽空間／管理控制室，同樣具有十字架的天窗，讓管理室中隨時印照著十字架的身影。

繞行著方塔拾級而下，幽暗狹小的階梯令人憂鬱，不過隨即柳暗花明。進入教堂內部，映入眼簾的是大片的落地玻璃在聖壇之後，而玻璃外則是一片寧靜的池水被深綠色的森林所環抱著，水池中站立著一座鋼骨的十字架，顯得孤獨卻屹立不搖。凝視著這座水池中的十字架，我想到聖經中所描述的一段故事：

「那時船在海中，因風不順被浪搖撼。夜裡四更天，耶穌在海面上走，往門徒那裡去。門徒看見他在海面上走，就驚慌了……耶穌連忙對他們說，你們放心，是我！不要怕。彼得說：主，如果是你，請叫我從水面上走到你那裡去。耶穌說：你來吧！彼得就從船上下去，在水面上走，要到耶穌那裡去，只因見風甚大，就害怕，將要沉下去，便喊著說：主啊！救我。耶穌趕緊伸手拉住他說：小信的人啊！為什麼疑惑呢。」

門徒彼得看見耶穌在水面上行走，也想走在水面上，不過當他走在水面

上，起了大風，彼得心中疑惑，失了信心，就幾乎要沉下去了。

安藤忠雄所設計的十字架屹立在水面上，不論是起大風，亦或是寒冬風雪，卻都仍然呈現出鋼鐵堅毅的線條，正有如不動搖的信心一般，在北海道的天候中，更顯其珍貴。這座簡單抽象的十字架，正位於聖壇後方，安藤一反傳統將十字架掛在牆上的做法，反而將十字架置於水面上，使得這座十字架有如耶穌在水面上行走，充滿著教義想像的空間。

我正凝視水面上的十字架時，突然地大震動，我還以為是否遇到了日本大地震。待回過神來，才發現整面落地玻璃牆面，正緩緩地向右移動打開，安藤忠雄在教堂旁設計了一座混凝土框架，用來容納打開後的落地玻璃牆；當整座玻璃牆面打開之後，感受到一陣清涼的風從森林中吹來，頓時覺得人與大自然的關係變得親切美好。安藤忠雄的靈感想必是從日本房子的生活經驗得來的，當初春之際，住在日本房子的家庭會將木窗整個打開，面對著萌生綠意的庭園，享受陽光帶來的溫暖與庭園植栽的樂趣，那種人在住屋中依舊可以體驗自然之美的設計，正是安藤在建築中一直要表達的重要課題。

韓國女星寶兒一曲〈Merry Christmas〉的 MV，就在這裡拍攝。影片中「水之教堂」在冬天的夜裡，水池已結凍成冰，天空中雪花飛舞，但是那座

鋼鐵的十字架依舊屹立在寒冬之中。教堂裡被布置成婚禮的樣式，燭火將安藤的建築點綴得晶光閃亮，在如此美好的畫面中，多少人被這樣的浪漫所吸引，也難怪許多女生都曾夢想，婚禮一定要到「水之教堂」來舉行。

坐在「水之教堂」裡，我的心平穩安靜，看著被綠色森林環抱的水池，以及池中屹立的十字架，我默默地祈禱著；寧靜中我似乎可以聽見上帝從森林中發聲：不要怕！我必與你同在。

data
水之教堂　水の教会

Open hours：21:00~21:30（一般民眾參觀）。婚禮預約見官網資訊。
www.waterchapel.jp

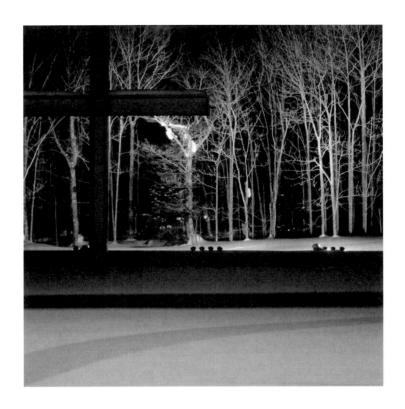

Part 4

Architectures of the Soul

Architectures of Death

死亡的場所

- ·瑞典：斯德哥爾摩 | 森林墓園
- ·日本：東京 | 雜司谷靈園
- ·日本：東京 | 青山靈園
- ·日本：岐阜 | 冥想之森市立齋場
- ·德國：柏林 | 柏林火葬場

Architectures of Death

4-1

沉睡的森林————————

森林墓園｜櫻花靈園

如果死亡有如沉睡一般，我們寧願安息在一片森林之中。

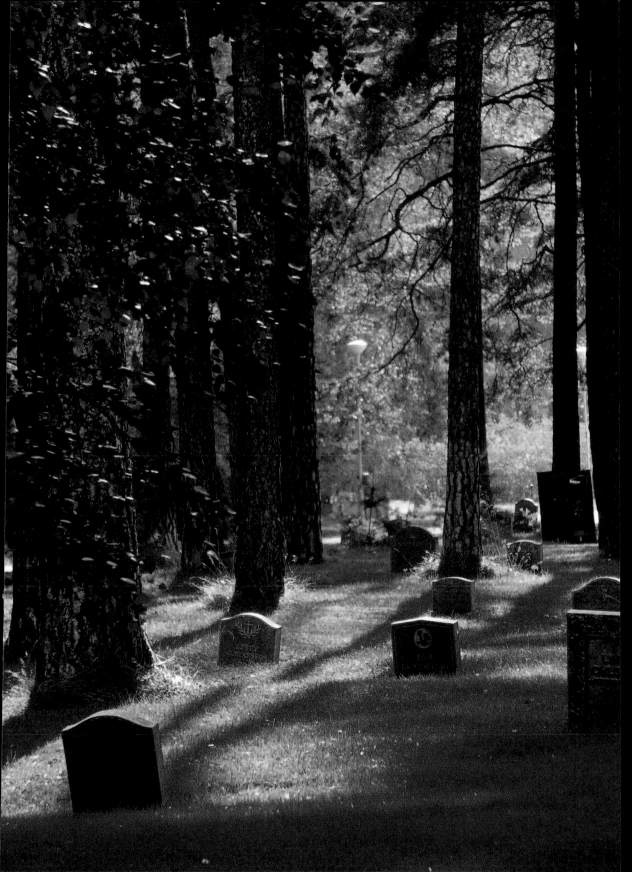

墓園散步

我有一個奇怪的習慣，就是喜歡到墓園散步。特別是在大過年的時候，到處都是吵雜的賀年鞭炮聲，電視裡播放著令人厭煩的罐頭賀歲歌曲，街頭上不知所措的放假民眾，穿著鮮紅俗豔的衣服到處遊走，這個時候，我很想找個沒有人的地方，在新年之際，好好安靜沉思，計畫新的一年。

可憐的是，所有的咖啡館不是放假，就是擠滿吵鬧的民眾，絲毫無法給人安靜獨處的時空，後來我發現過年時間，只有一個地方沒人，就是墓園！因為那邊躺著的都是靜默的死人。我最常去的墓園是陽明山第一公墓，那裡風景優美，充滿自然氣息，十分適合在年節期間去漫步與沉思。

我到世界各地旅行，也喜歡去參觀他們各地的墓園，這些墓園反映出各個不同城市的特性，例如寸土寸金的東京，墓園也是呈現高密度的擁擠狀態；藝術之都巴黎的墓園則是充滿精美雕塑，猶如進入雕塑美術館一般；而紐約公墓垂直高聳的墓碑，似乎也呼應著曼哈頓的摩天大樓。

斯德哥爾摩森林墓園

Skogskyrkogården

世界遺產墓園

北歐的墓園則反映出北歐民族對於大自然的愛好，以及對生死哲學的看法。

瑞典斯德哥爾摩的「森林墓園」是第一個被列為世界遺產的墓園，也是許多現代墓園的設計參考對象。不論是槇文彥所設計的「風之丘」齋場，亦或是伊東豐雄設計的「冥想之森」，多少都受到這座森林墓園的影響。

這座充滿莊嚴、美麗，卻又富有詩意哲理的墓園，是由北歐著名現代主義建築師阿斯普朗德（Gunnar Asplund）以及勞倫茲（Sigurd Lewerentz）所設計，而阿斯普朗德在死後也葬在這座墓園最美麗的水池邊，讓自己與其作品合而為一，算是對建築師的一種尊榮禮遇。

整座墓園的庭園設計極富寧靜哲思，進入森林般的墓園，首先望見一條通往小山丘的的步道，一旁是樹林矮牆，形成一種透視的效果，而視覺焦點則是山丘上的巨大黑色十字架，在藍天白雲中，形成強烈的視覺效果。不論是白雪覆蓋、枯枝蕭瑟的冬日，或是綠草如蔭、枝葉茂密的夏日，強烈巨大的十字架，都逼使人們不得不去面對生死的人生課題。

墓園的規劃分為禮拜堂、火葬場、草原、紀念山丘、湖泊，以及森林墓

園。三座教堂排列在主要軸線一側，分別是信仰、希望與十字架，而火葬場則隱藏在樹林之中，讓人不至於有恐懼害怕的感受。從入口處朝著巨大的十字架走去，似乎走完了人生之路，在葬禮的結束之後，越過草皮，爬上紀念山丘，在微風吹拂之下，俯視著整個墓園，好似回顧著自己的人生一般。

森林墓園呼應了北歐的設計哲學「簡約」，以及對大自然最少的干預，不像我們的葬儀空間那樣永遠充滿混亂的裝飾與惱人的噪音；建築、森林、草原在這裡幾乎是融合為一體，因為唯有大自然的簡單空間才能撫慰人心，才能讓人重新找回內心的平靜。

我喜歡那些森林下的墓園，安安靜靜地，享受著陽光透過樹梢洩下的光輝，有一種做夢的虛幻感覺，所有的世間煩擾、所有的財富功名，以及所有的汲汲營營，在這裡都歸於平靜，人生正如摩西所說的：「好像一聲嘆息！」

data

森林墓園 Skogskyrkogården

Open hours：全年無休

skogskyrkogarden.stockholm.se

文學家長眠之地

相對於北歐的森林墓園，東京市區的櫻花靈園也是我喜歡去漫步的地方。

東京市區的靈園，歷史都非常悠久，同時也都栽種老欉的櫻花樹，每到春天櫻花盛開之際，雪白的櫻花滿布靈園，非常動人！特別是櫻花季末期，「風吹雪」的美景，更是觸動人們內心敏感的角落，讓人無法不去思考人生的意義。

東京這些古老的靈園，當年為了不要遷移拆除，特別廣植櫻花樹，讓市區的墓園可以公園化，而不至於帶給人不舒服的感覺。其中包括青山靈園、谷中靈園，以及雜司谷靈園……等，日本許多有名的歷史人物、文學家、政治家都長眠其中。

其中我最喜歡去探訪文學家的墓園，「雜司谷靈園」就是許多文學家的葬身之地。日本之名作家永井荷風、泉鏡花、夏目漱石、小泉八雲都安葬於此。

我喜歡搭乘東京僅存的都電荒川線電車，來到雜司谷靈園進行墓園散步，都電荒川線在墓園前正好有一停靠站，下車後就可以走入墓園。公

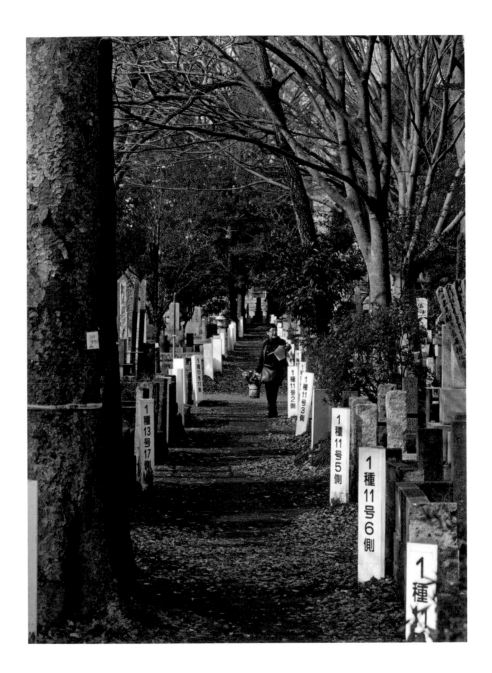

園化的墓園在平日中午，都會有上班族前來漫步休息，靈園樹梢後方，就可以看見池袋的辦公大樓，墓園與摩天大樓形成一種強烈的反差，突顯出人生的荒謬與真實。

墓園十分遼闊安靜，第一次來的人可以先到墓園辦公室，拿取一張墓園地圖，地圖上會貼心地將所有葬在此地的名人墓地位置標示清楚，你便可以按圖索驥去探訪名人的長眠之所。有趣的是，小泉八雲與夏目漱石在世時就有過節，成為宿敵，因此死後雖然葬在同一個墓園內，卻刻意將兩人的墓地隔得很遠，可謂是一種貼心吧！夏目漱石寫過小說《我是貓》，奇妙的是，他的墓地旁總是有貓咪徘徊，似乎在守護著他的陵墓。甚至有人感覺，夏目漱石就在附近注視著來訪的賓客。

data
雜司ヶ谷霊園

Open hours：全年（休日：12 月 29 日～ 1 月 3 日）
tokyo-park.or.jp/reien/park/index071.html

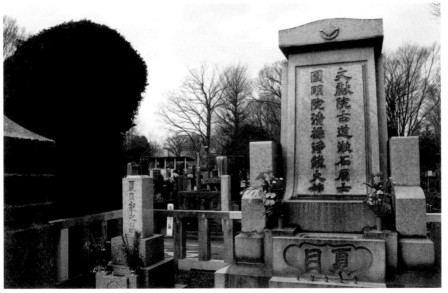

墳場亦是賞櫻名所

位於東京精華地段的青山靈園，是難得的都市綠洲。若從國立新美術館望出去，眼前那片青蔥的綠色森林，就是青山靈園。不過看著這片墳場，完全不會讓人害怕，因為遠望這片地區，只見一片綠色樹林，完全看不見樹林底下的墳場墓地。每年春天櫻花開放之際，青山靈園花海一片，成為東京人票選賞櫻最美的地方。

青山靈園中有一條斜坡車道貫穿其間，道路上方是成蔭的櫻花樹，花開時節整條道路有如櫻花隧道，浪漫繽紛，令人有如置身仙境一般。日本人很有趣，他們在櫻花季的短暫幾天內，來到青山靈園，不忌諱地在墓碑旁鋪著塑膠布，然後就在櫻花樹下賞花飲酒吟詩，完全不害怕墓園的陰暗可怕傳說，只是試圖去抓住當下櫻花盛開的美好。

在東京的靈園中賞櫻，讓我想起張愛玲的一句話：「緣起緣滅，緣濃緣淡，不是我們能控制的，我們所能做的，是在因緣際會的時候，好好珍惜那短暫的時光。」

在這樣的墓園中，死亡並不會帶給人恐懼，反倒是藉著面對死亡、思考

死亡，人們得到繼續人生旅程的動力。特別是春天櫻花盛開的季節，從櫻花綻放到花瓣飄零，短短幾天的時間，讓人感受到生命的短暫與美好，也叫人重新思考自己的生命，是不是應該過得更積極努力？讓短暫的生命像櫻花一般燦爛輝煌？

data
青山靈園

Open hours：全年（休日：12月29日～1月3日）
tokyo-park.or.jp/reien/park/index072.html

Architectures of Death

4-2

面對死亡的智慧————

岐阜冥想之森│柏林火葬場

她來到這座光線的森林中，雖然憶起了昔日的傷痛，但是寧靜的氛圍
與光線卻撫慰了她的心。她在父親火葬那天未能整理、沉澱的思緒，
終於在此得到完整的梳理。

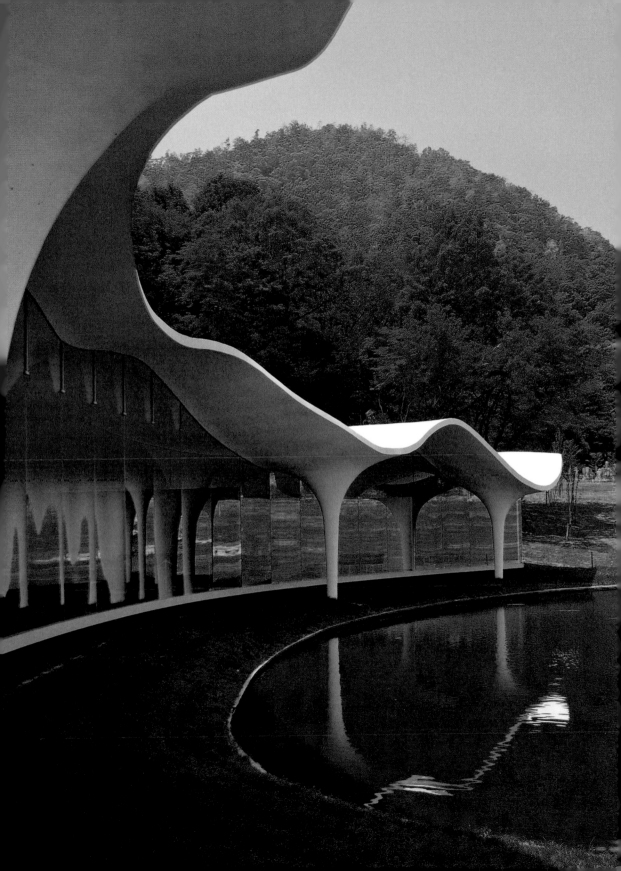

死亡的空間學

居住在台灣的人們，對於殯儀館或火葬場的印象，一直停留在喧鬧的儀式、混亂的場地，以及滿天飛舞的金紙。燒香與燒冥紙的氣味，刺激著人們的鼻孔與淚腺，讓人心情紊亂與不安，所有人內心都按捺不住，都希望可以盡早結束這場夢魘。「死亡」這件事在孝女哭墓與脫衣女郎花車的伴奏下，顯得既荒謬又不真實。

台灣人的葬儀空間混亂荒誕，其實與國人害怕死亡、忌諱談死亡，有很大的關係，因為害怕死亡，所以不敢面對死亡，甚至也不去好好思考死亡空間的設計。最後讓葬儀空間淪為江湖道士彼此競逐、胡亂訂定規則的場所，演變成如同電影《父後七日》中所描述的荒謬景況，不論是生者或逝者皆無法得到真正的安息。

我曾經寫過一篇關於墳場漫步的文章，原本要刊登在一本國內知名設計雜誌的專欄上，文章附上拍攝唯美的巴黎墓園照片。但是交稿後沒多久，我接到總編輯的來電，他委婉地告訴我，這篇文章與雜誌風格不符……等，我很知趣地接受他的建議，撤下那篇文章，另外補寫了一篇給他。

我可以理解他對談論死亡的懼怕，甚至一般讀者也有關於談論死亡的內心禁忌。傳統文化裡總是告誡人們不可以談死亡、說死亡，但是歷史的事實告訴我們，沒有人可以因為逃避死亡，或企圖背向死亡，而可以免於死亡。面對墓園、面對死亡，讓我們靜下心來，去面對我們的內心，讓我們看穿一切的虛假，誠實地去面對自己也面對別人。

台灣的火葬場，總是讓人心煩混亂，但是世界上卻有一些火葬場的設計，充滿著安寧與沉靜，讓所有人來到這裡不但沒有恐懼，反而能沉澱心境，尋找到內心的安穩。

日本歧阜
冥想之森
瞑想の森

夢想家打造的美麗齋場

建築師伊東豊雄的設計作品，改變了這種可笑的人生閉幕式。位於歧阜市近郊的「冥想之森」，名稱浪漫優美，事實上這裡就是市立的火葬場。

不過這座火葬場在建築師伊東豊雄的規劃設計之下，坐落於山坡森林旁，有著優美的屋頂曲線，以及一池深邃湛藍的湖水；參加追思的家屬們，在已故者送進火化時，被引領至一處明亮舒適的等候空間，從等候空間可以透過整片透明的落地窗，觀看窗外寧靜的湖水與青翠的草地，令所有置身此地的追思者無不陷入生命哲理的冥想中。

丹下建三過世之後，日本建築界英雄輩出，其中最令人矚目的建築師要屬伊東豊雄。伊東豊雄在這幾年內，開始創造出屬於自己的天空，從仙台媒體中心、TOD' S 旗艦店、MIKIMOTO Ginza II，到台中歌劇院、高雄世界運動會主場體育館、新加坡 VivoCity……等，伊東豊雄的作品創意令人驚豔！ 2006 年三月伊東豊雄更獲得英國皇家建築金質獎（RIBA Royal Gold Medal），他當時還特別穿和服出席頒獎典禮，皇家建築學會主席更將伊東譽為是「不可能的夢想家」。

伊東豊雄的設計概念與想像思維大多源自於自然界的混沌學說，特別是液體狀態的流動軌跡與流動空間，以及三度空間曲面等。「冥想之森」

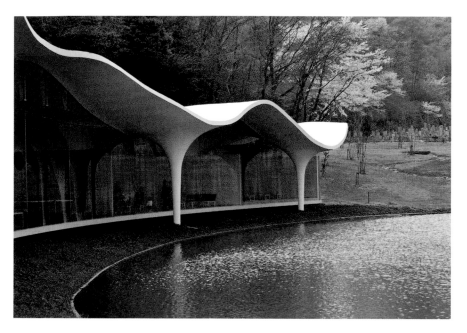

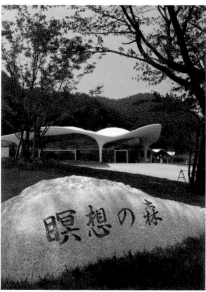

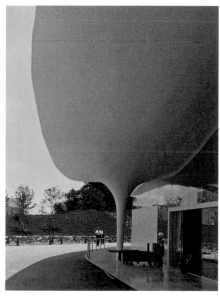

火葬場波浪狀的屋頂，正是「三度空間曲面」的運用。運用電腦輔助設計來繪製三度空間曲面圖雖非難事，但是在工地現場實際用混凝土澆灌出三度空間的曲面，卻是件難度甚高、挑戰性濃厚的建築創舉。

為此，伊東豊雄特別聘請製造家具的木工高手來打造模板，以一種近乎藝術創作的心境來塑造這座曲面屋頂。當模板完工之際，伊東豊雄也不禁讚嘆，覺得光是這些模板就已經是藝術品了！不過整座「冥想之森」建築完工，與周遭環境的渾然天成，更令人感動莫名。

回看台灣混亂的殯儀館，再端詳歧阜這座「冥想之森」齋場；我忽然覺得若能在此告別人生，是一件多麼莊重與幸福的事。

data
瞑想の森

Open hours：每日 09:00-09:30（1 月 1 日不開放參觀）
2 人以下可直接進入，3 人以上團體須一週前事先 email 申請。
www.city.kakamigahara.lg.jp/shisetsu/2947/1311/001600.html

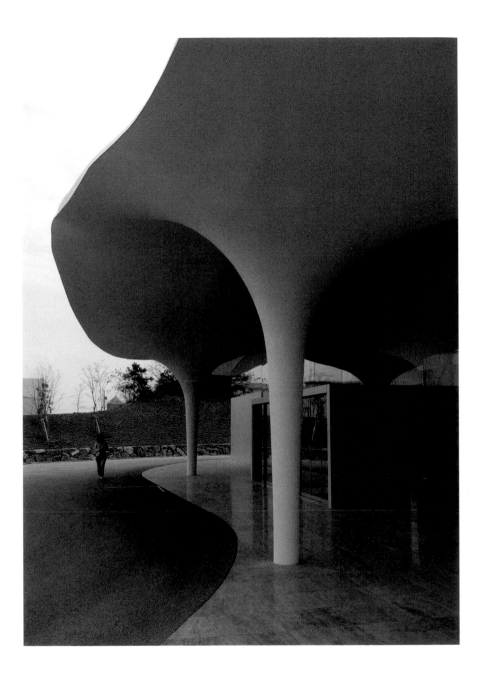

生命的森林

相較於伊東豐雄的冥想之森，柏林火葬場雖然同樣寧靜莊嚴，卻流洩出更多生命的哲思。這座火葬場位於德國柏林一座古老墓園內，入口處的古典建築昭示著這座墓園的歷史久遠，但是入園後，迎面而來的卻是一座現代簡潔的方形建築，連植栽樹木都整齊劃一，透露出德國人的理性與務實。

打開沉重的金屬大門，走進火葬場室內，馬上被充滿詩意的空間所魅惑，整個大廳有如一座森林，混凝土的圓柱不規則地散布在大廳內；圓柱頂的圓洞透入光線，有如森林樹梢葉縫洩下的光線。所有人一進入火葬場大廳，頓時被一種靜謐的氛圍所籠罩，心思意念整個安靜下來。

混凝土圓柱所構成的森林中央有一座水池，水池上方懸掛著一顆蛋形物體，讓人聯想到生命的起源與衍生，具有某種哲學性的象徵意義。最特別的是，來到這座森林般的火葬場，沒有人感到恐怖或懼怕，只覺得莊嚴與寧靜！

森林大廳周遭有三座大小不同的禮拜堂，是讓家屬舉行追思禮拜的空間。火葬場並不在大廳，而是位於地下室。禮拜堂正前方有一方空間，專門擺放棺木，當追思儀式結束後，棺木便緩緩下降至地下室，直接送

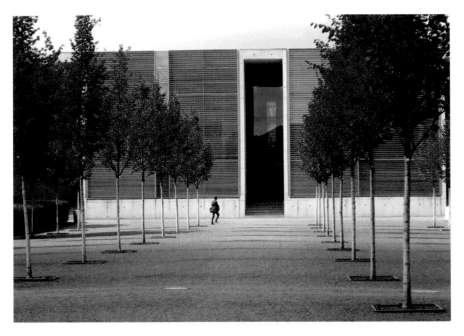

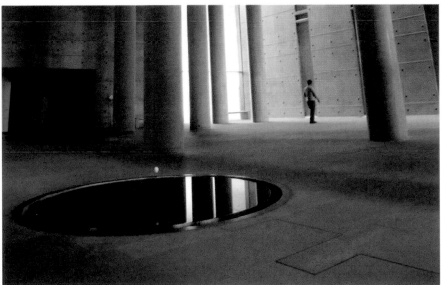

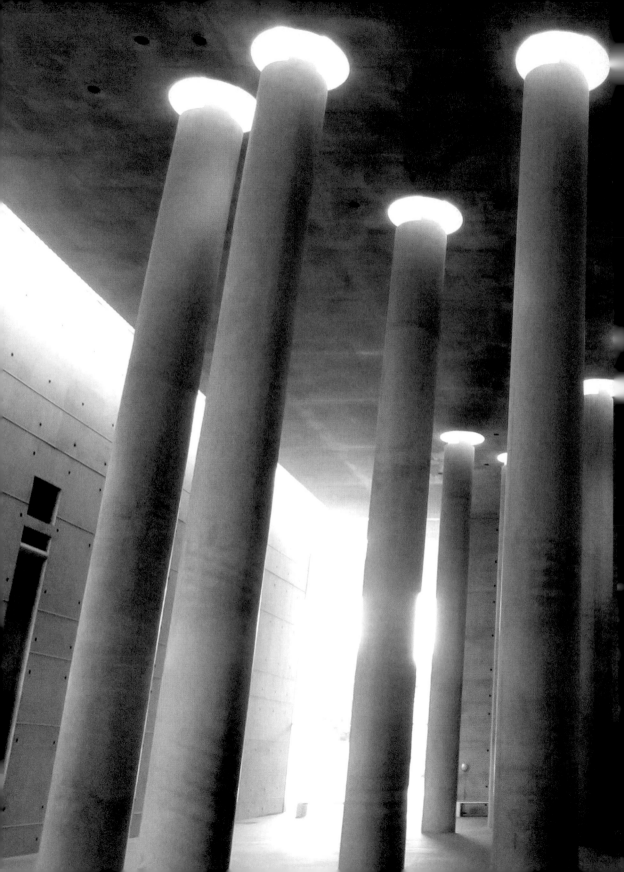

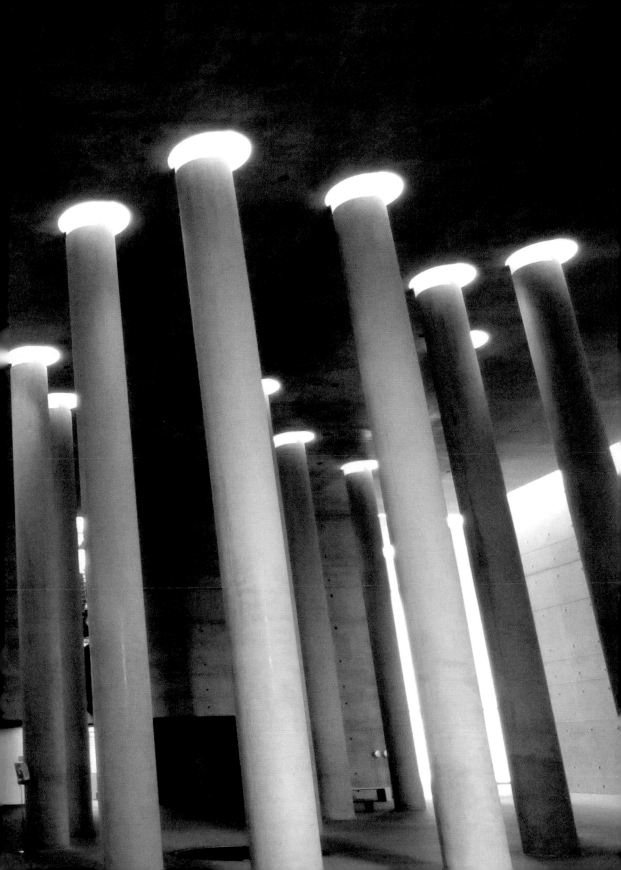

去火化。如此棺木不必在大廳穿梭運送，所有儀式也都在安靜莊嚴的秩序下完成；更重要的是，遺族與未亡人的心得到安慰並因此沉澱，可以重新面對人生。

一位朋友在參觀這座火葬場時，竟然感動得哭了。她想到自己在台灣參加父親葬禮時，因為現場混亂吵鬧，她在漫長的法事之後，急著奔去看她父親的火化骨灰，又因為擔心骨灰被弄錯，內心又急又慌，那個混亂的場景一直停留在她記憶裡，成為心中永遠的痛！

當她來到這座光線的森林中，雖然憶起了昔日的傷痛，但是寧靜的氛圍與光線，卻適時撫慰了她內心的傷痛。她在父親火葬那天未能整理沉澱的思緒，終於在柏林的火葬場中得到完整的梳理。

同樣是火葬場，卻為悼念者帶來截然不同的心情。我很慶幸這位友人來到這裡，卻也為台灣火葬場諸多混亂、荒謬的現象感到遺憾。

其實人們之所以懼怕死亡，最大的恐懼不在死亡本身，而是對於死亡的未知。我常想，如果有設計優良的火葬場、葬儀空間，不僅可以為遺族帶來安慰，也讓參觀者有機會安靜思考生與死的課題。

data
柏林火葬場 Krematorium Berlin

krematorium-berlin.de

Part 5

Architectures of the Soul

Architectures of Abstinence

重新歸零的場所

· 法國：里昂｜拉托雷修道院

· 美國：伊利諾州｜芳斯渥思宅

· 日本：長野｜高過庵‧飛空泥舟

· 丹麥：哥本哈根｜方舟美術館

· 日本：京都｜光庵

Architectures of Abstinence

5-1

修道院與玻璃屋————

拉托雷修道院｜芳斯渥思宅

我常想像她居住在玻璃屋中的情景：簡潔的房子，沒有空間囤積任何多餘的物品，放眼望去只有如茵草地、綠樹環繞，幾乎與世隔絕……這就是一間完美的修道院。

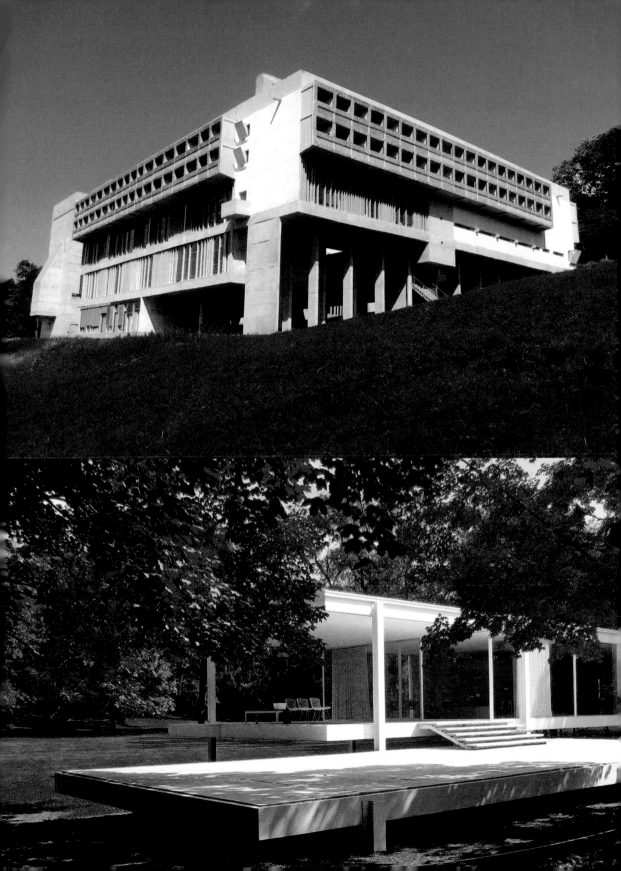

魚肚子裡的修道院

〈約拿記〉裡最有名的故事是講述一名被大魚吞到肚子裡的先知，這位稱為約拿的先知，因為上帝要他去罪惡之城尼尼微宣講悔改的道，他認為尼尼微的人罪大惡極，根本不值得去呼籲他們悔改，因此抗拒上帝的命令，自顧逃跑搭船遠去。想不到海上遇到暴風雨，船幾乎要沉了，他知道上帝是針對他來的，因此要求船家將他拋入海中，暴風雨果然就止息了。

後來上帝安排一隻大魚吞下約拿，他在大魚肚子裡待了三天三夜，終於改變他的想法，結果大魚就把他吐出回到地面上。對於先知約拿神奇的遭遇，後來也被運用到小木偶的故事裡，不過我一直最好奇的是約拿待了三天三夜的魚腹空間，到底這段時間發生了什麼事？待在那樣的空間裡會是什麼感覺？

我喜歡去博物館欣賞恐龍骨頭，特別是那些巨大骨頭所組構成的壯麗空間，有如宏偉的哥德式大教堂的結構。每次站在恐龍骨骸下方，或是仰望懸吊於天花板的鯨魚龍骨，都覺得自己是置身於一座設計精巧的建築內。

約拿在大魚的肚腹中三天三夜，應該也有這樣的空間體驗，只不過

這個空間對他而言是座修道院，是他無法逃離的禁錮之處，也是他體驗孤獨與艱難的受苦之處。魚肚子裡的封閉孤獨，讓先知約拿不得不面對他人生重要的課題。在這三天三夜之間，他的內心或有掙扎，或有抱怨難過，但是當他慢慢安靜下來之時，孤獨讓他可以不受干擾地梳理他內心的情緒，最後讓自己思緒轉變，從之前的矛盾衝突中走出來，同時也從大魚的肚腹中絕地重生。困境中的魚腹修道院於是轉變為一座充滿讚美的哥德式大教堂。

有時我們的人生也會陷入困境，覺得像是被拘禁在牢籠一般。但是孤單的牢籠經常是我們修煉的場所，等我們重修了這項功課，牢籠便會開啟，天光射入，轉變為明亮、充滿讚美的美麗異境！

攻克己身的禁欲建築

我一直認為柯比意的拉托雷修道院（Couvent Sainte-Marie de la Tourette）與密斯的玻璃屋——芳斯渥思宅（Farnsworth House），本質上是一致的，都是一種攻克己身的禁欲式建築。

事實上，安藤忠雄在大阪所設計的小建築「住吉的長屋」，也是一種禁欲性格強烈的住宅建築。住吉的長屋以清水混凝土牆，將自己圍限在狹窄的空間裡，隔絕了外面世界的混亂與醜陋，只以中庭與天（大自然）

相聯繫。住吉的長屋內真的是家徒四壁，舉目所見只是混凝土牆，連客廳座椅也是混凝土所灌注。住在屋內的人，真的猶如住在牢房中一般。

但是屋主卻甘之如飴，唯一不方便的是，住在這棟建築裡，不能擁有太多的欲望。每次出門逛街，看到喜歡而想購買、擁有的事物，就必須割捨此欲望；因為東西買回去，肯定沒有地方可以存放。想要長久居住在此，想必已經練就了禁欲的工夫，這是建築對居住者的強烈影響。（這座建築得獎時，很多人認為應該把獎頒給住戶，而不是建築師。因為住戶長久居住於此，忍受了許多不便，卻沒有改造這棟建築，讓這座建築保有當年建築師設計時的純粹性，實在精神可嘉！）

修道者基本上多以禁戒肉體私欲的擴張，來專注在靈性的層面上。使徒保羅在〈哥林多前書〉中提到「攻克己身，叫身服我」；事實上，這並不是中世紀禁欲主義所宣示的肉體罪惡論點，而是認為你的人生若是任由肉體私欲控制牽引，你就無法致力於靈性的追求。所以修道者無不盡量捨棄物質的耽溺，控制自己的欲望，讓自己可以專心於心靈的層面上。

耶穌時代的先知施洗約翰，被形容是「在曠野傳道，身穿駱駝毛的衣服，腰束皮帶，吃的是蝗蟲野蜜。」他不在華麗的殿堂裡傳道，而是在自然

狂野的自然環境裡，以自然的材質製作衣物穿著，吃的食物也是自然界裡的原始食材，完全是一種純粹與自然的生活方式，將生活的基本需求降到最低，減少物欲的控制，才能專心修道傳道。

所以修道院的設計，類似監獄，修道院中的個人起居室非常狹窄簡陋：只有一張床、一張椅子、書桌與檯燈。他們集體按著規律行動：一起吃飯、一起禱告讀經，當然也有個人靜默的時間。進入修道院生活，基本上就有如進入監獄一般，狹窄的個室，對高個子而言不夠長的床鋪，以及隔絕外界干擾的圍閉空間……等。唯一不同的是，監獄是被迫進去的，修道院裡的人卻是自願進入的。

拉托雷修道院

Couvent Sainte-Marie de la Tourette

草坡上的航空母艦

如果建築迷到法國南部，一定要去看建築大師柯比意的三大經典作品：廊香教堂（p.102）、馬賽公寓和拉托雷修道院，這幾棟建築也都被列入「死前一定要看的一百棟建築」名單之中。

拉托雷修道院位於里昂近郊，是一座很不一樣的修道院，全部由混凝土所打造。整座建築呈現內聚的空間，入口並不大（畢竟這不是觀光大飯店或美術館），基本上反而比較像是一座監獄，但是其高挑的底部，讓它在草坡上有如一艘輕盈漂浮的航空母艦。修道院與航空母艦的確很類似，都是自給自足的微型城市，包含個人起居空間以及餐廳、教堂等公共空間，雖然居住在修道院並不如觀光飯店般舒適豪華，但是拉托雷修道院的餐廳卻令我十分驚豔！

餐廳寬廣空間可容納上百人同時聚餐，樸實的桌椅空間一如預期，但是明亮的落地窗格柵，隱含著某種音樂性的韻律，透過落地窗望出去，可以眺望一直延伸到山腳下的整片山谷。這些修士們每天早上來到餐廳，吃著粗糙的黑麵包，喝著牛奶咖啡，遠眺窗外自然景色，雖然在物質面非常簡單樸素，但是內心卻豐富充實。

整座修道院最精彩的空間，是內部的教堂與祈禱室。柯比意巧妙地運

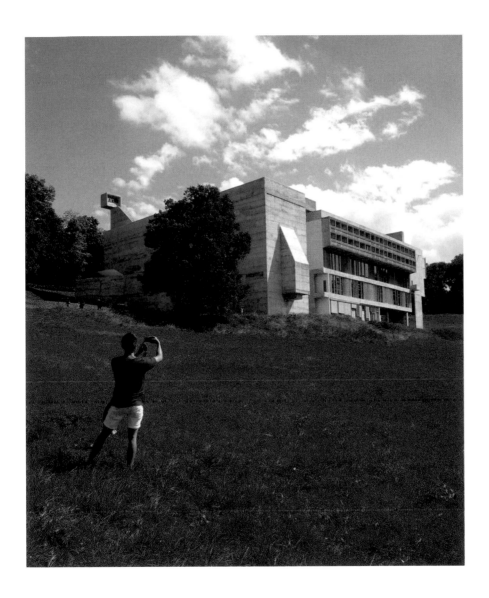

用天光，營造出室內近乎神祕的洞穴氛圍；那些奇妙的光線，有如上帝的輕柔聲，向那些願意傾聽的人說話。祈禱室裡天光是由類似大砲般的採光筒射入，室內天花上塗刷紅、黃、藍三原色，讓整個祈禱室泛著鮮豔的光影。這樣的設計手法，基本上是受到荷蘭畫家蒙德里安（Piet Cornelies Mondrian）的影響。鮮豔的三原色經常出現在柯比意的建築裡，為他灰白的混凝土室內空間增添視覺的活力與愉悅。

遊走在修道院裡，處處可以看見柯比意的設計巧思：例如樓梯轉角處下方，設計了一個凹槽，內置鎢絲燈，在夜晚可以照亮腳前，讓修士們不至於跌倒，同時也讓修士們想到聖經上的話：「祢的話是我腳前的燈，是我路上的光！」小教堂前的門扇上靠近門把處，繪有黑色圖塊，原來是因為這個部分因為經常觸摸容易變髒，因此先漆上黑色；教堂內蠟燭台下方塗上黑色塊狀圖案，也是為了蠟燭油滴下後，可以方便清洗。

目前修道院提供預約入住的體驗，許多柯比意建築迷或是一般觀光客，都喜歡入住一晚，感受修道院的寧靜與孤獨。住在修道院的修士們，有如住在監獄裡一般，但是他們的肉體雖不自由，心靈卻自由飛翔！那些在大街上閒逛，受到物欲控制的人們，才是真正的不自由。

data
拉托雷修道院　Couvent Sainte-Marie de la Tourette

Open hours：個人參觀須事先預約導覽團，週日為主，夏天週間也開放，詳細時間請見官網。團體參觀可事先預約，全年週一至週六皆可。
修道院住宿須事先預約，僅提供單人房。八月和耶誕假期不開放住宿。
couventdelatourette.fr

芳斯渥思宅
The Farnsworth House

密斯的玻璃屋

建築大師密斯的玻璃屋「芳斯渥思宅」可說是超級經典的建築名作，這座建築也是極簡主義最具代表性的建築作品，是所有的建築迷一生中一定要去朝聖的地方。

這座玻璃屋坐落在伊利諾州郊區的一處森林裡，想要參觀這座建築的人，必須穿越蜿蜒的森林小徑、潺潺的溪流，最後才會在樹林深處綠色絨布般的草皮上，看見晶瑩剔透有如珠寶盒的玻璃屋。這座建築予人感覺非常不真實，似乎並不是地球上應該存在的東西。

整座建築由鋼骨和玻璃所組構而成，看不見任何裝飾性的多餘物件，既簡潔又乾淨，連機械管線都被細心地收藏在看不見的地方，所謂的「極簡主義」正是如此。極簡主義的建築師特別重視細節，因為只要細節沒有仔細照顧好，很容易就讓整座建築「破功」，失去「極簡」的意義，所以建築大師密斯說：「上帝就在細節中。」（God is in the details.）

芳斯渥思宅證明了「上帝就在細節中」這句話，但是這座簡單漂亮的房子，卻有著複雜又令人難堪的故事。最初的屋主是一位名為芳斯渥思的女醫生，她因為仰慕建築師密斯，請他幫忙設計一座位於

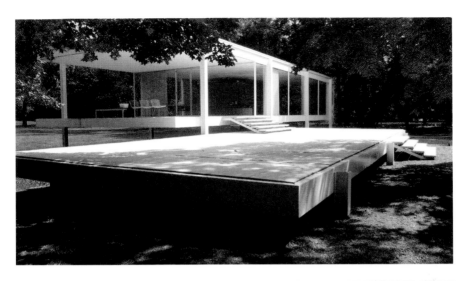

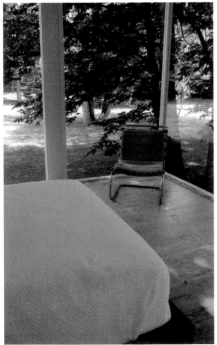

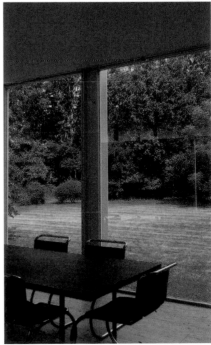

郊區森林裡的週末度假小屋。但是經過多年精心設計的玻璃屋完工後，女醫生竟然與建築師鬧翻，甚至向法院提告，鬧得滿城風雨。女醫師認為這座建築缺乏隱私，住在裡面沒有任何一處角落可以讓她心靈放鬆、有安全感，她非常受不了！

纏訟多年後，法院最終判建築師勝訴，畢竟這座建築是經過和女醫生溝通認可才施工的。有人推測雙方最後不歡而散，其實和感情問題有關。無論如何，這些緋聞為玻璃屋增添許多故事性；女醫生居住多年後，也將玻璃屋賣掉，但是這座建築至今仍然以她的名字「芳斯渥思」作為官方名稱。

女醫生的確在屋裡住了一段時間，我常常想像她居住在玻璃屋中的情景：簡潔的房子裡，並沒有空間可以囤積任何多餘的物品，放眼望去只有草地及環繞的綠樹。基本上，這就是一間修道院，幾乎與世隔絕，可以斷絕世俗的干擾，是一處非常完美的修道場所。

可惜的是，對芳斯渥思而言，她終究無法根絕塵世的種種紛擾，這棟建築並無法為她的心靈帶來平靜，甚至因為這座建築是密斯所設計，反而經常「睹物思人」，讓她最後不得不賣掉這座房子，才能真正得到安寧。

極簡主義的玻璃屋並不適合所有人居住，入住者必須過著簡單樸實的生活，不能有太多複雜的欲望，最好具有某種潔癖或神經質……事實上，還滿適合醫生這類職業者，可惜最後女醫生還是無法居住其間。

或許這座建築就像是乾淨明亮的天堂異境，所有人都嚮往居住其中，但是卻不是擁有七情六欲的凡夫俗子所能長居，只適合上帝與天使來落腳休憩。

data
芳斯渥思宅 The Farnsworth House
Open hours：4 月～ 11 月的 10:00 ～ 14:00（週二到週五）；10:00 ～ 15:00（週末）
休館日：週一、復活節的週日、7 月 4 日、12 月～ 3 月
farnsworthhouse.org

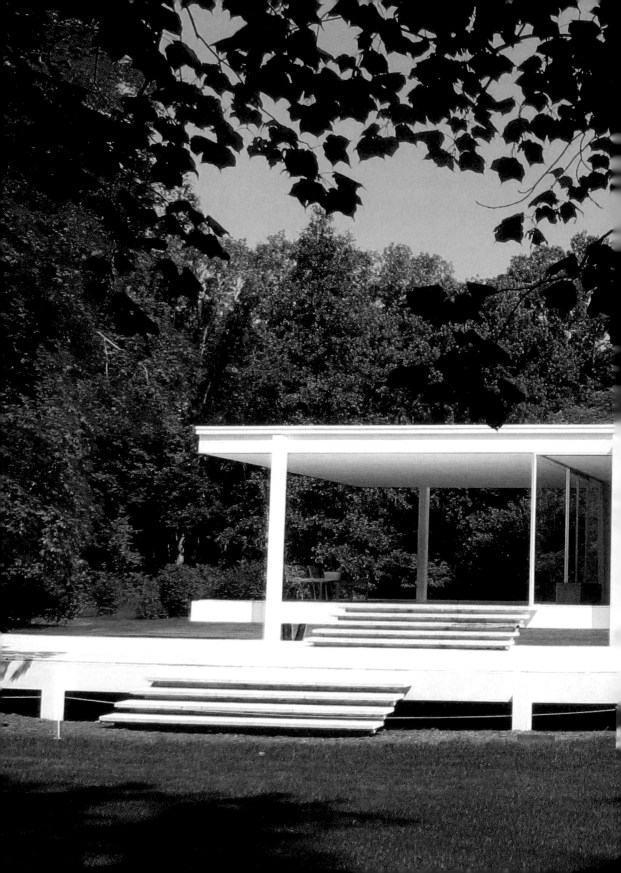

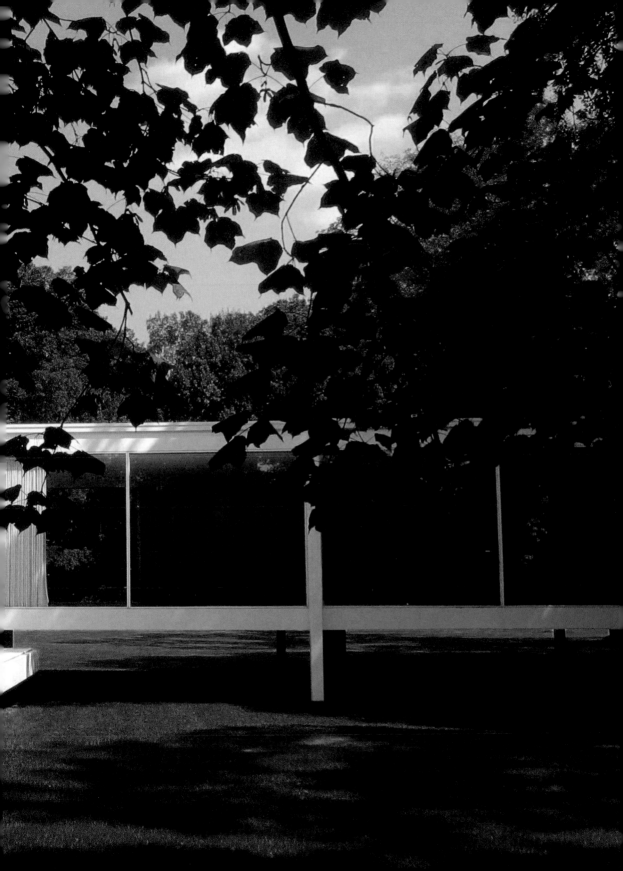

Architectures of Abstinence

5-2

侘寂的茶屋——————

高過庵・飛空泥舟｜方舟美術館｜光庵

千利休說：「茶道，就是找回清閒之心。」

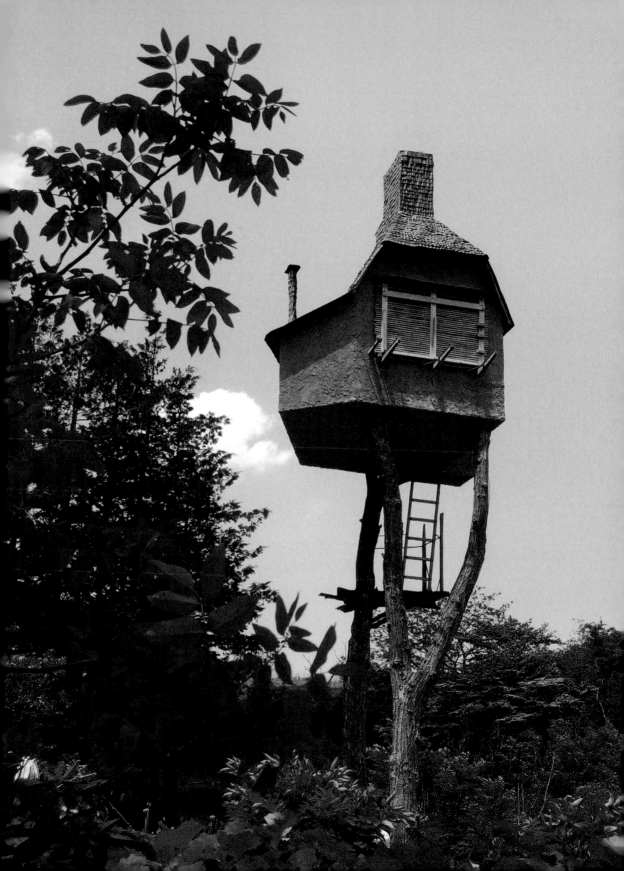

追尋千利休的 Wabi-sabi

茶聖千利休可說是日本戰國時代的美學大師，他的美學品味見解，連粗俗愚魯的君王豐臣秀吉都不得不聽他的；千利休為了堅持他的美學，多次忤逆君王的意見，他曾說：「我只向美磕頭！」讓豐臣秀吉對他又愛又恨，最後還是將他賜死。

當時茶道十分流行，許多人都追隨時尚，學習茶道、購買昂貴的外國瓷器，並且建造華麗茶屋，甚至出現黃金打造的茶屋，極盡奢華之能事。但是千利休卻反其道而行，他的茶屋一點都不宏偉華麗，甚至可說是卑微窄小，材料簡陋，但是卻強調能與大自然合一。

千利休的茶屋基本上是一個存在於自然裡的小宇宙。一疊半的狹小陰暗空間裡，人們必須脫掉頂冠、拿掉佩劍，將世俗的功名、爭鬥放在門外，才可以進到茶屋，這樣一間茶屋形成了一座與世無爭的小宇宙，人們在茶屋裡「一期一會」，享受當下的平靜。

日本建築師藤森照信是個奇妙的建築師，他基本上是「反建築」的建築師。所謂的「反建築」指的是「反對工業化大量生產的建築產品」，強調回歸傳統手工打造建築的做法。這幾年他試圖尋找日本最小的建築，

發現日本庭園裡的茶屋，正是最小的建築，因此他開始帶著自己的學生，
一起建造茶屋。

比起現在茶道的繁文縟節，藤森照信的茶屋更接近自然與真實，也更接
近千利休茶道的真義。藤森教授的茶屋，利用自然材料打造，所有材料
似乎都可以回歸自然之中，人們在他的茶屋之中，也較不需拘泥於茶道
的種種規定，可以開心盡興地享受茶席，這樣的建築空間與材料，更接
近千利休「Wabi-sabi」（侘寂）的境界。

高空中的孤獨茶屋

藤森照信除了為別人建造茶屋之外，也為自己蓋了兩棟茶屋：「高過庵」與「飛空泥舟」。這兩座茶屋坐落在長野高原茅野地區，藤森照信故鄉的田地上。最早建造的高過庵茶屋，猶如童話中的哈比人住宅，或是雙腳修長的水鳥怪獸，矗立在田野中。春天時植物茂密，生長旺盛，整個高過庵被綠意所包圍，地上的野花盛開，一切似乎充滿活力與生機。

要登上高過庵必須拿取長梯，爬上平台，然後從地板鑽入茶屋內。茶屋內僅容一位主人煮茶奉茶，兩位客人入席，但是窗戶打開，居高臨下、視野寬闊，幾乎可以遠眺遠方的湖面。藤森照信教授自己平時居住在東京市區，但是每次回故鄉，他總是會來到高過庵茶屋上，煮茶喝茶，享受故鄉田野的自然悠閒。

有一年我到藤森教授家鄉參訪，正巧在田間遇見藤森教授的父親，他熱忱地招呼我們，甚至帶我們到田邊搬取長梯，架上高過庵，讓我們實際登上茶屋體驗一番。初次登上高過庵，並非想像中穩固，特別是在中段平台上，我們還必須先脫鞋才能進入茶屋，在脫鞋爬梯過程中，可以感受到茶屋的晃動，藤森老先生一直說著：「沒問題！沒問題！」直到進

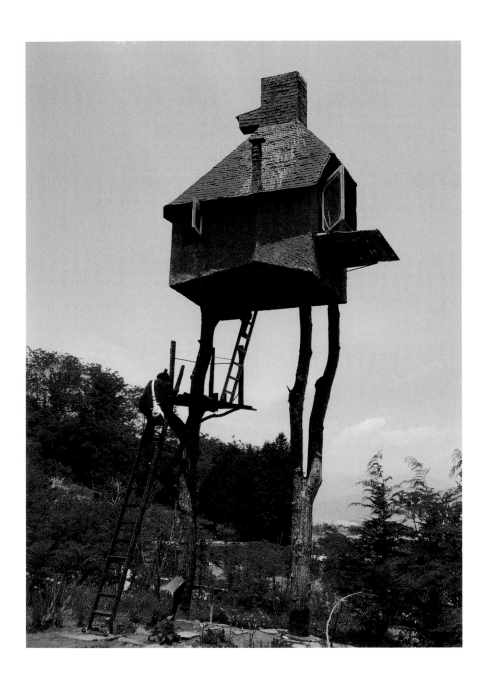

入小小的茶屋中坐定下來，才稍稍感覺到一絲平靜。

後來藤森照信又建造了一座「飛空泥舟」，整座茶屋有如一艘船，其造型更像是一隻河豚，利用柱子及纜繩，讓茶屋懸浮在空中。想進入茶屋，也是要搬來梯子才能入內一窺究竟。冬日大地被冰雪覆蓋，一片雪白中，只見茶屋漂浮在白色大地上，有如外星不明飛行物體降臨，也充滿了童話精靈世界的氛圍。

藤森照信的茶屋，基本上與千利休的茶屋很類似，都不是那種王公貴族喜歡的大型華麗茶屋，也無法舉辦熱鬧的千人茶會，但是卻可以讓一個人或兩個好友悠然安靜地喝茶，是一種孤獨的茶屋。

千利休說：「茶道就是要找回清閒之心。」最美的茶席，不在乎茶道的規矩，不在乎外在的拘束，在乎的是內心的清靜。在藤森照信的茶屋中，人或許孤獨、或許席間沒有太多交談，但是在安靜孤寂中，心靈得以閒靜下來，放下所有的紛擾，與大自然似乎融合一體。

data
高過庵 • 飛空泥舟（和「神長官守矢史料館」為同建築群）

Open hours：09:00 ～ 16:30
休館日：週一、節日翌日（週一如遇節日，翌日也休館）、12 月 29 日～ 1 月 3 日
mtlabs.co.jp/shinshu/museum/fujimori.htm

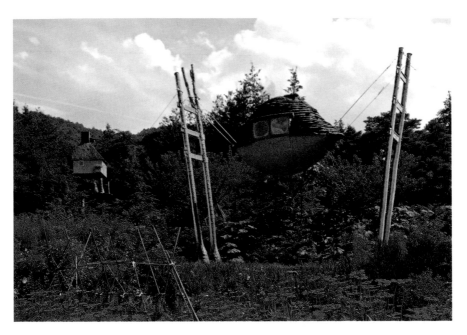

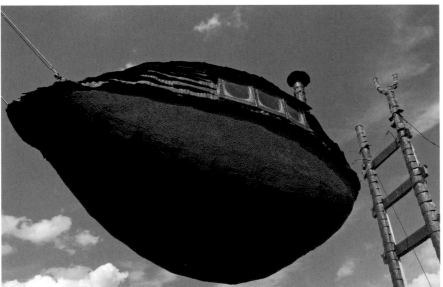

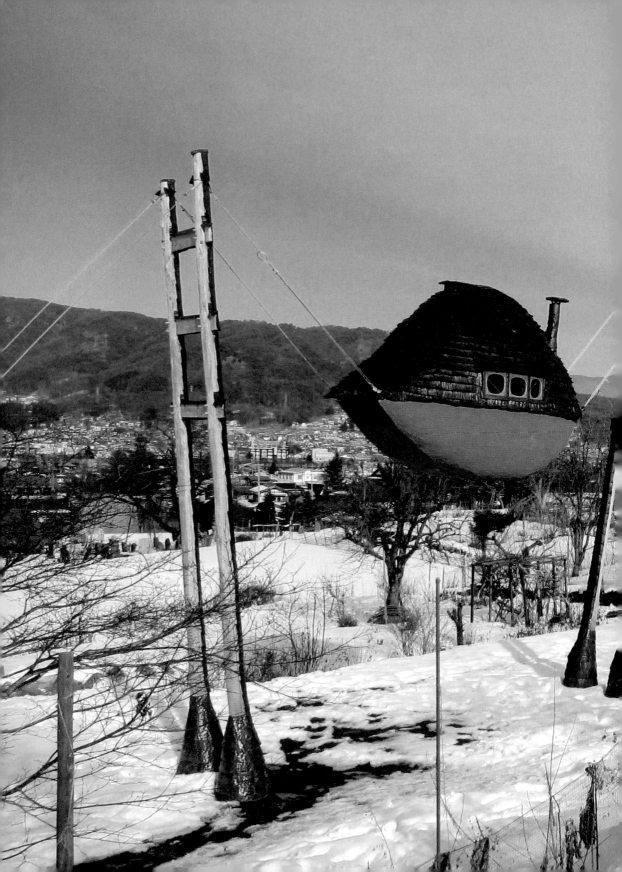

方舟美術館

ARKEN Museum for Modern Kunst

心靈救生艇

藤森照信的高過庵讓我想起丹麥阿肯方舟美術館的咖啡店，一個同樣是高懸上方的安靜空間。此美術館可說是丹麥最著名的現代美術館之一，雖非由世界級的建築大師所設計，而是由一位當年才 20 歲的建築系學生朗德（Soren Robert Lund）奪得設計權，令人刮目相看！

阿肯方舟美術館建造基地位於海邊不遠處，設計建造之初，是希望建造出一種水邊停泊船隻的意象。事實上，若是從遠方遙望美術館，綿延的建築體真的很像一艘乘風破浪的艦艇。不過最近因為潟湖淤積，在美術館已經很難看到海邊的水面了，因此最近美術館正施作另一項工程，希望將周邊開鑿成運河水道，讓美術館成為孤島；屆時再利用入口橋梁進入館內，讓美術館成為名副其實浮在水面上的方舟。

美術館的設計是利用一道牆作為主軸延伸，好像方舟的龍骨一般，然後所有的空間從這道牆兩側長出，形成一座奇特的美術館。美術館最有趣、也是整個美術館最孤寂獨立的空間，就是美術館的咖啡廳。在美術館龐大白色量體中，咖啡店黑色的量體顯得十分突兀，有如輪船上加掛的救生艇一般。

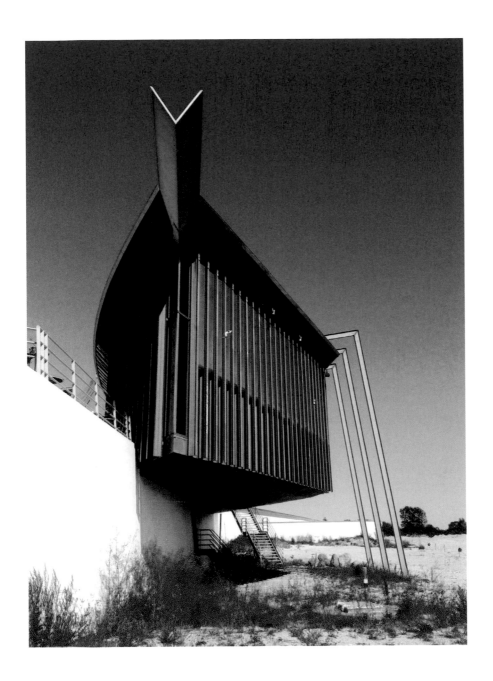

我一直覺得美術館的咖啡廳有絕對的必要性，因為當我們在美術館沉浸於偉大美好作品時，總覺得有喘不過氣的壓力，過分的豐盛藝術饗宴讓人需要時間消化；來到美術館咖啡廳，讓自己有個安靜沉潛的空間與時間，重新咀嚼這些偉大的事物，也讓自己可以透氣重組思維。

我喜歡坐在黑色的咖啡廳裡，因為咖啡廳是玻璃帷幕所組成，所以其內部其實十分明亮，視野也極好，可以望見遠方的海面！這是整棟美術館目前唯一可以看到海的地方。在這個獨立的空間裡，思緒因為遠眺而顯得活潑有力，原本積沉的僵固框架似乎立刻被打破，所有的思考資料又突然可以隨意翻攪重新組合。

美術館咖啡廳作為「救生艇」的隱喻，似乎傳達了美術館咖啡廳的另類功能，意即是「腦部思考活動的救生艇」，我們太習慣於參觀美術館、學習美術知識與歷史理論，卻很難跳脫出傳統的思維，創造出另一種創作的想像。阿肯現代美術館的咖啡店不僅在造型上像是「救生艇」，它也成了我們在傳統嚴謹學術思維下的「心靈救生艇」。

我們的生活中，都需要為自己建造可以安靜心靈的茶屋，可能是一個房間、一個陽台，一個簡單的角落，或是喝一杯咖啡的咖啡館，在那個心靈的茶屋裡，讓自己安靜孤獨，尋回內心的平安與力量。

data

方舟美術館　ARKEN Museum for Modern Kunst

Open hours：10:00 ～ 17:00（週二至週日）；10:00 ～ 21:00（週三）
休館日：週一及特殊節日（詳見官網）

arken.dk

極簡主義的玻璃茶屋

在明媚的春光中，我再次來到了京都，好像候鳥般回巢，這座城市一直
都是許多人的心靈故鄉，燦爛的櫻花總是在春天迎接著旅人們的再度光
臨，我們在古都享受春光以及城市的典雅古意，然後相約明年一定要再
來，人生能有幾回櫻花樹下風吹雪？只能好好把握當下，享受櫻花的短
瞬之美。

中午時刻，我們在古都特別越過人潮擁擠的賞花區，來到山科區東山上
的將軍塚青蓮院青龍殿。青蓮院青龍殿這幾年建造了大舞台，仿效清水
寺的懸空舞台設計，但是面積更大（4.6 倍）、視野更廣（220 公尺高），
有一種與清水寺較勁的意味。設計師吉岡德仁所設計的「玻璃茶屋／光
庵」，自 2015 年 4 月 9 日起，在此限期展出一年，我們剛好在玻璃茶屋
展出結束前的最後時刻造訪。

日本的茶屋一直強調著與自然的共存共生，因此從千利修以來，茶屋一
直以古樸的形象呈現，材料也多使用木材茅草等自然材質；即使如前文
中介紹之藤森照信的現代茶屋，雖然將日本茶屋建築重新詮釋，但仍舊
使用最原始自然的材料，並運用傳統的工法來打造。

然而吉岡德仁卻大膽地使用光學玻璃為材料，以十分之一的比例，設計

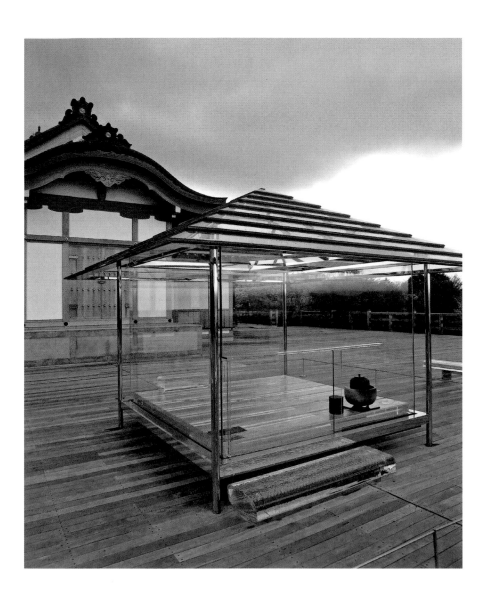

建造了透明的現代茶屋，展現出另一種日本文化思想中，與大自然融為一體的精神再現。玻璃茶屋安置於大舞台的正中央，猶如特別為玻璃茶屋打造的空間；茶屋主人進入玻璃茶屋中，視線可以不被阻礙地遠眺青山綠水，真正與大自然合而為一。當光線照射在玻璃茶屋上，會折射出不同的光芒與彩虹；不同的時段、不同的天候，所呈現出的光線都不同。有形又似無形的存在，讓人體悟到茶道「一期一會」的真諦。

雖然是玻璃茶屋，但是入口依舊是低矮的，和傳統茶屋沒有兩樣——強調所有人進入茶屋，必須脫下帽冠、取下武士刀，將世俗上的階級地位拋在腦後。進入茶屋這個小宇宙裡，所有人都是平等的，那是一個類似烏托邦、時間靜止的時空。

吉岡德仁的玻璃茶屋，在青蓮院青龍殿只展出一年，2016 年的春天櫻花凋謝後，玻璃茶屋就會搬走，好像櫻花的燦爛短暫一般。雖然這座大舞台可以說是最適合玻璃茶屋的地方，玻璃茶屋移走之後，整個大舞台將失色不少。

極簡主義的極致

吉岡德仁的玻璃茶屋讓人聯想到密斯的玻璃屋——「芳斯渥思宅」（p.168），然而相較於密斯的玻璃屋，吉岡德仁的「光庵」更是極簡主

義的極致作品，整個玻璃茶屋基本上只是一座玻璃容器，甚至更像一個玻璃籠子。對歐美人士而言，可能會因為空間狹小而引發「幽閉恐懼症」，但是日本人早已習慣狹窄、簡單的生活空間：沒有任何家具，沒有多餘的物品，可說是真正的極簡主義。

這樣的空間精神，深植於日本人的生活記憶裡。玻璃茶屋基本上就是一個超級極簡空間，人們在其中喝茶，學習不被雜物雜事干擾，靜心專注在大自然與內在的自我，並找回人與人之間那種單純的情誼。

吉岡德仁的「玻璃茶屋／光庵」可說是日本極簡主義的典範。著有《我決定簡單的生活》的日本作家佐佐木典士認為，傳統上日本人就是極簡主義者。日本人的居住空間不大，但是室內空間總是簡單乾淨，沒有太多的東西。對日本人而言，成為一位極簡主義者並不是件困難的事。建築師安藤忠雄就是個不折不扣的極簡主義者，他的清水混凝土就是極簡主義的究極表現，而他的經典住宅設計「住吉的長屋」也有如日本茶屋的再版。

連「蘋果」創辦人賈伯斯也是因為著迷日本禪學，重視修行與冥想，造就他成為一個極簡主義者。他所設計的產品，基本上就是極簡主義風格：乾淨潔白，毫無多餘的物件。iPhone 上只有一個按鍵，整體輕薄短小、簡約流線，這樣的設計反而受到生活混亂、心靈繁雜的現代都市人所喜愛。

蘋果的產品幾乎就是現代人生活裡的禪意道具，你可以想像若將 iPhone 或 iPad 放在玻璃茶室裡，幾乎就是一幅毫無違和感的和諧畫面。

玻璃茶屋畢竟是極簡主義空間的極致，一般人恐怕難以真正居住其中。但是「光庵」卻是一個對現代人的提醒：提醒我們不要再淪為物質主義的奴隸。正如《鬥陣俱樂部》電影中的台詞：「你擁有的東西，到頭來反而擁有了你。」極簡主義的生活，掙脫物質的束縛，會讓你心靈更輕鬆，更能內省，認識真正的自我，從而得到更幸福的人生。

data
玻璃茶屋／光庵 ガラスの茶室 – 光庵
展期：2015 年 4 月 9 日至 2016 年 4 月 8 日（已結束）
tokujin.com

data
天台宗青蓮院門跡　將軍塚青龍殿
Open hours：09:00 ～ 17:00
shogunzuka.com

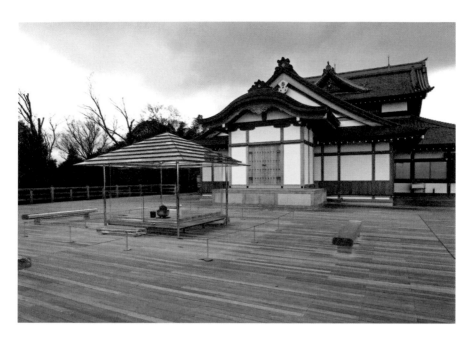

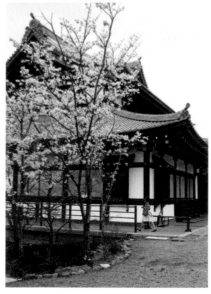

Part 6

Architectures of the Soul

Architectures of Introspection

探照心靈的場所

- ·日本：直島｜直島錢湯
- ·日本：加賀｜片山津溫泉街湯
- ·芬蘭：赫爾辛基｜寧靜禮拜堂
- ·美國：聖地牙哥｜沙克生物研究中心

6-1

湯屋小宇宙─────────

直島錢湯│片山津溫泉街湯

日本人認為澡堂是神祕的小宇宙，是與現實生活迥異的世界，所以傳統日本的澡堂建築，正立面入口使用名為「唐破風」的屋頂形式，與殯儀館相同。因為他們相信，通過「唐破風」就等於進入另一個世界。

澡堂異界

泡湯是一件神奇的人類行為，它不只是單純的身體清潔與消除疲勞的活動，事實上，它也是激烈的心智活動。我經常有一種奇妙的感覺，好像每次思考陷入困境的時候，丟下一切跑去泡澡，將自己沉浸在蒸氣煙霧中，讓肉體在熱水包圍中放鬆，而思慮在這個時候反而敏銳了起來，許多原本想不通、想不懂的問題，突然有如靈光一閃般，突然都想通了！正如物理學家阿基米德在澡盆中領悟物理原理一般。

日本文學家也是如此，許多文學家都必須泡溫泉，才可以讓僵固沒有靈感的腦袋重新啟動。嵐山光三郎所寫的《噗通～從溫泉出發的近代日本文學史》一書中有如此的描述：「連續趕了幾天稿子，全身連骨頭縫隙都塞滿如螞蟻的文字，而這些文字因為熱水全都化開，溶解在血肉之中。」隨著溫泉從地底湧出，文學家們在泡溫泉時，伴隨著溫泉熱水、汗水，腦中的寫作靈感也文思泉湧。

日本人認為澡堂是個神祕的小宇宙，是與現實生活迥異的世界，所以日本澡堂建築有著奇特的入口意象。傳統日本的澡堂建築，正立面入口部分使用「唐破風」屋頂形式，與殯儀館的入口屋頂形式相同，因為他們相信，通過「唐破風」的入口，就等於進入另一個世界。殯儀館是到另一個死亡的世界，而澡堂也是進入另一個煙霧水氣繚繞的神祕世界。電

影《送行者》恰好每天都經過這兩個空間，電影主角白天瞞著家人在殯儀館工作，晚上回家前，總會到澡堂洗澡，說是要洗去死人的味道，以免回家被老婆發現異狀。

《體驗泡澡》一書的作者李歐納‧柯仁在書中提出了什麼是「關於美妙的泡澡環境」的定義：他認為「浴室是能夠幫助人重新凝聚基本自我的地方，一個喚醒自我的地方，得以回歸質樸、感性、無偶像崇拜的內在本性。」

宮崎駿的《神隱少女》動畫中，巨大的湯屋建築令人印象深刻，而巨大骯髒的河神到湯屋裡泡澡，洗出成堆的垃圾與汙泥，最後幻化成輕盈的白龍飛向天際。泡澡的時刻具有某種淨化的功能，不僅是身體上的淨化，同時也讓心靈得到某種程度的淨化，讓人的貪念惡欲暫時放下，沉浸在一種純淨、質樸的原始狀態。因此許多宗教強調沐浴淨身，多少顯示了泡澡的淨化功能，人們在淨身之餘，也試著放下心裡的罪惡，讓纏累心靈的重擔可以除去，重新給自己一個輕省的內在。

日本許多傳統澡堂都已經消失殆盡，僅存的幾家傳統澡堂多已保存或作其他用途，例如東京古根千具有 200 年歷史的澡堂「柏湯」就被改造成美術館「SCAI The Bath House」，成為東京熱門的藝文展覽場所。

I ♥ 湯

另一座有名的湯屋，則是位於瀨戶內海直島上的「直島錢湯」，這座錢湯是福武集團為了回饋地方，請來藝術家設計建造，充滿了前衛藝術性格，與傳統錢湯感覺截然不同，卻也增添了錢湯泡澡的趣味與新意。

藝術家大竹伸朗先生多次參與瀨戶內藝術季活動中，他設計建造的建築物，都呈現出一種俗豔的趣味性與庶民的親切感，我們姑且可以將之稱作是「陋器建築」（Low-tech Architecture），意即「用現成器物所拼湊組成的簡陋建築」。

大竹伸朗先生喜歡撿拾各種奇怪的廢棄物，用來裝飾他的房子，之前他在本村「家計畫」藝術空間中，曾創作一座舊齒科醫院，並將它命名為「舌頭上的夢」。這座建築牆上裝滿各種撿拾來的舊招牌、廢棄物，甚至有廢棄船隻也被裝在外牆上，室內更有一座巨大的自由女神像，據說是從一家停業的柏青哥店撿來的。

位於直島宮浦港旁的「I ♥ 湯」，則是一座充滿俗豔色彩的錢湯，原本是福武先生所擁有的房子，但是他捐出來，請藝術家大竹伸朗及 graf 設計公司改造，成為一座供居民洗澡泡湯的公共建築，並由居民自組委員會管理，算是福武集團對當地社區的回饋。

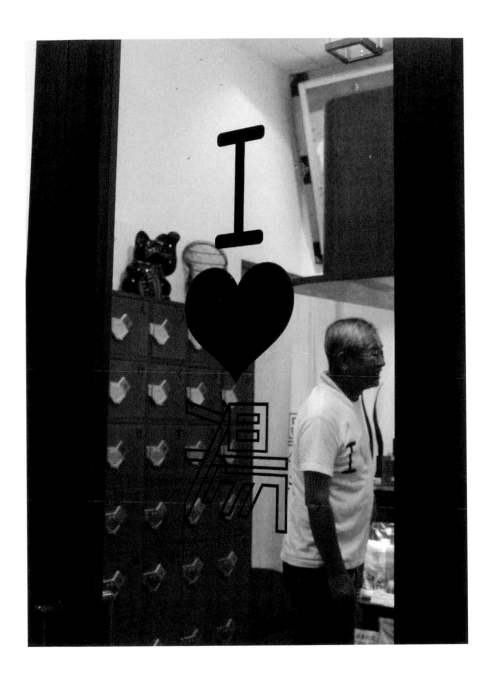

在「Ｉ♥湯」建築上，大竹伸朗先生裝置了許多霓虹燈、異國情調的裝飾物，甚至船隻的構造物，以及綠色植物等。最有趣的是一隻巨大的大象模型，被放置在男湯、女湯之間的圍牆上方，監視著裸身泡澡的男男女女。「Ｉ♥湯」實在太好玩了！它成了社區居民重要的社交場所，同時也成了來直島旅行的遊客，一定要去經歷的空間體驗。

我也曾經入內泡湯，享受跳島旅行難得的舒爽與放鬆，邊泡澡邊看著天花板的天窗，陽光照射入內，剛好照在那隻大象臉上，讓人有一種置身土耳其浴場的異國風情。泡完澡後，買一瓶直島特產的鹽味汽水，喝完覺得通體舒暢！

回饋社區居民的方法很多，有的地方會蓋美術館，有的地方會興建活動中心，但是對於直島的居民而言，一定會認為蓋一座錢湯比建一座美術館更實際，也更有意義！

data
直島銭湯

Open hours：14:00 ～ 21:00（週間）；10:00 ～ 21:00（五六日）
休館日：週一（如遇節日則隔日休館）
benesse-artsite.jp/art/naoshimasento.html

片山津溫泉街湯

片山津温泉 総湯

庶民共享的大師級街湯

最近到日本旅行，泡了一次非常特別的溫泉湯——片山津溫泉街湯。之所以感覺十分特別，一方面是因為這座湯屋是由日本國際級的建築大師谷口吉生所設計；另一方面則是因為這座湯屋竟然是公共湯屋，或稱「街湯」（City Spa），當地居民及遊客只須付極少的費用，就可以享受泡湯的樂趣。

片山津溫泉坐落在柴山潟湖邊，景觀十分優美！潟湖是海水引入而成，因此當地的溫泉帶有鹹味，早在江戶時期，貴族狩獵至此，就發現了這裡有如此優質的溫泉湯，因此整個溫泉鄉就慢慢發展下來。

片山津溫泉街湯，是一座當地的公共溫泉，卻是大師級的作品。玻璃盒子般的建築，風格十分極簡現代。事實上，這座溫泉湯屋與建築師谷口吉生在東京葛西臨海公園的瞭望廣場建築，有異曲同工之妙！同樣是玻璃盒子包著一個混凝土盒子，同樣可以眺望海景，只不過片山津溫泉街湯的建築規模小了一些。

街湯建築一樓是泡湯空間，分為「森之湯」和「潟之湯」。看海的「潟之湯」當然優於看樹林造景的「森之湯」，為了公平起見，男湯跟女湯每天互換，所以今天泡「森之湯」，明天就可以泡「潟之湯」。谷口吉

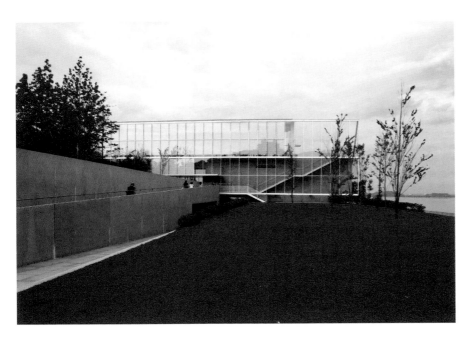

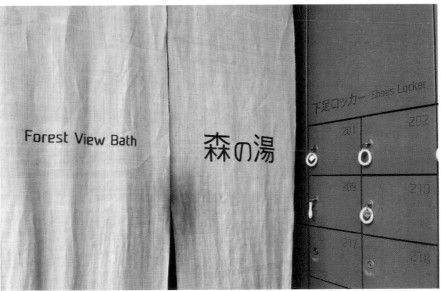

生設計的湯屋，可以很舒服地邊泡湯邊眺望潟湖海景，充滿著浪漫詩意。而二樓玻璃屋內則是一般餐飲空間，可以在泡湯後，喝杯清涼飲料，欣賞優美的景色。

最讓人驚喜的是，一般的溫泉鄉都被各大溫泉飯店所佔據，一般人若想享受溫泉與美景，就必須花大錢進飯店才能享受。但是片山津溫泉街湯坐落在潟湖畔的最佳位置，設計也與大自然調和，又出自國際級建築大師之手，卻只要少許費用就可以使用，可說是極具「公共性」的湯屋。對於那些不想麻煩進湯屋的人，片山津溫泉的公園內，還設有「足湯」讓遊客泡腳。

溫泉與自然美景本來就是上天所賜，不應該被少數有錢人所獨佔，而是屬於所有人。不論富貴貧賤、男女老弱，在公共湯屋中大家裸裎相見，卸下階級的傲慢與自尊，一起享受上天的恩賜，這是何等美好的大同世界。

每天傍晚，就看見當地社區居民，帶著毛巾漫步到溫泉湯屋，然後邊泡溫泉、邊享受湖光山色之景，這樣的溫泉鄉生活，的確令人十分羨慕！

data
片山津温泉 総湯

Open hours：06:00 ～ 22:00
休館日：偶有臨時休館
sou-yu.net

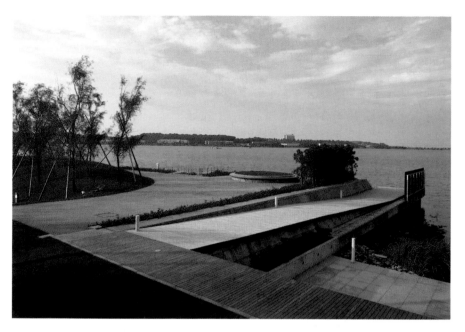

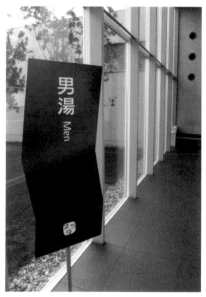

Architectures of Introspection

6-2

寂靜的綠洲————————

寧靜禮拜堂｜沙克生物研究中心

這樣的寧靜在鬧區中顯得格外珍貴，所有的人都小心翼翼、屏氣凝神，
看著天光從屋頂周圍天窗洩下，彷彿上帝正在向你說話。

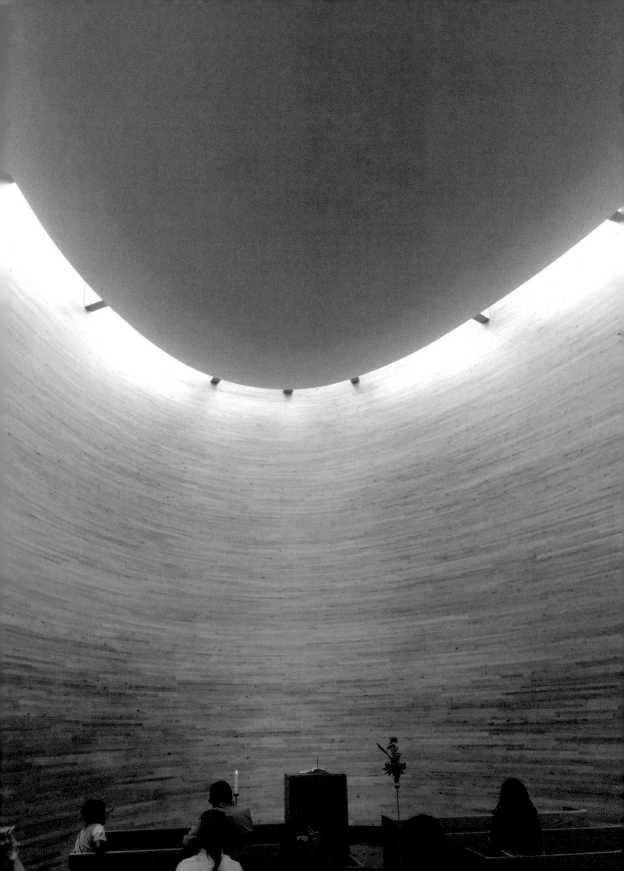

歸回安息

我很喜歡義大利超現實主義畫家奇里哥的畫作,特別是他所繪製的義大利廣場、拱廊、車站,以及雕像,那些空間總是在西斜的陽光映照之下,拉出長長的黑影——有的人影好像在奔逃,有些人影似乎是佇立著觀看,有些人影則像是午休時間偷溜出來玩耍。廣場上渺小孤單的人影,讓人有一種處於古文明廢墟裡的孤寂感,甚至有人感覺那些人影根本就是幽魂,出沒於滅亡的龐貝古城。

很多人覺得他的畫作古怪荒誕,令人害怕驚懼!但是我卻愛他的畫作,愛他畫作裡的孤寂與靜默;車站上大大的時鐘,有如靜止一般,是一種死亡般的肅靜與莊嚴;廣場上的人影讓人分不出是雕像或是真人;看著遠方冒著白煙疾駛的火車,卻聽不見絲毫的汽笛聲……這一切似乎告訴我們,人世間找不到真正的安靜,唯有死亡,才能有真正的靜默與安息。

「你們得救在乎歸回安息,得力在乎平靜安穩。」

人們唯有在安靜中,才有可能有平靜安穩的心,也才能夠重新得著生命的能力。我們都需要給自己一個空間,讓躁動的心安靜下來,體會靈魂

深處的疲倦以及不斷累積的焦慮，不再去定別人的罪，也要停止對自己的控訴，善待自己，不要再苛責自己、要求別人，在安靜的空間裡，回歸慈悲的心靈。

世界上其實有兩座廣場，具有安靜的空間特質，一座是位於芬蘭赫爾辛基的都會廣場內，那裡有一座寂靜的小教堂；另一座寂靜的廣場是建築大師路易‧康所設計，位於南加州拉荷雅（La Jolla）的沙克生物研究中心。

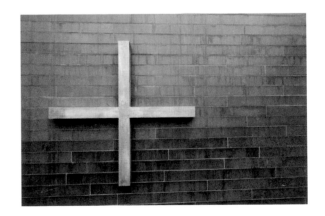

芬蘭赫爾辛基
寧靜禮拜堂
Kampin Kappeli

寂靜的教堂

芬蘭原本就是個寧靜的國家，湖泊、森林與野生動物似乎就是這個國家的代表事物。但是首都赫爾辛基還算是個大城市，雖然鬧區沒有摩天大樓林立的都會感，但是在火車站附近的街區，仍舊充滿商業購物中心、名牌旗艦店等熱鬧建築。特別是在納瑞卡托瑞廣場附近，更是經常購物人潮擁擠，各種商業推廣活動不斷，這個地區對於從小在森林湖泊環境中成長的芬蘭人而言，可說是過分的熱鬧與喧囂。

2012年在這座熱鬧的廣場角落，建造了一座被稱作「寧靜禮拜堂」（Chapel of Silence）的康比教堂，這座教堂全部以木料打造，沒有窗戶，外形呈現圓弧曲線，有如一顆松鼠收藏的栗子放大版，放置在廣場中邊緣，非常符合北歐自然質樸的簡約美學。

康比教堂雖然屬於路德教派，但是他們並不會在此舉辦任何宗教禮拜活動，反而開放給各個不同教派、不同宗教，以及不同種族信仰者可以入內靜思。事實上，這座「寧靜禮拜堂」標榜的是「讓人可以安靜，享受寧靜的教堂」。這座教堂也的確成為了熱鬧城市中的心靈綠洲。

進入這座教堂，最重要的是保持安靜！木質的圓弧包覆式空間雖然有吸

Part 6：探照心靈的場所 ———— 214

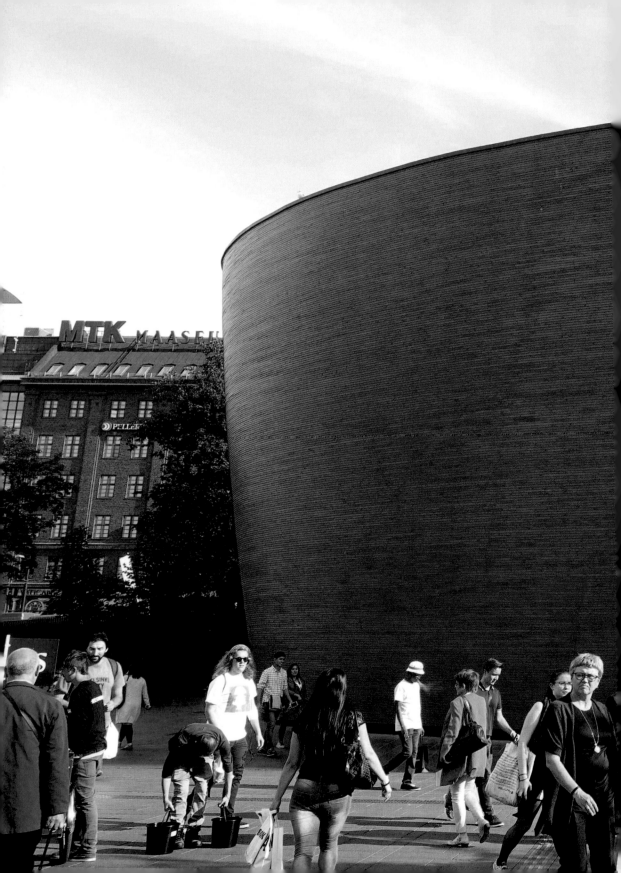

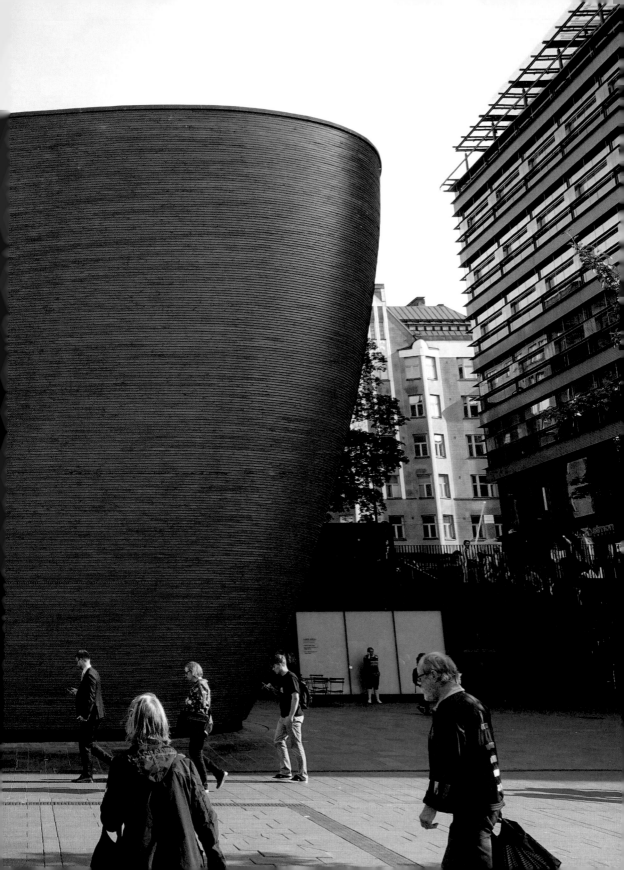

音的效果，其實也讓聲音得以輕盈迴盪，因此大家進入其中，都必須輕聲慢步，安靜的空間似乎連一根針落地都可以清楚聽見，更不要說是照相機的快門聲，聽起來格外地刺耳。因為這樣的寧靜在鬧區中顯得格外珍貴，所有的人都小心翼翼、屏氣凝神地進入殿堂裡，看著天光從屋頂周圍天窗洩下，似乎是上帝正在向你說話！

許多人在家裡、在工作地點、在生活周圍裡，找不到可以讓心靈安靜的空間，因此來到這座綠洲般的「寧靜禮拜堂」，他們生命中或許遭遇難處困苦，或許陷入進退維谷的窘境，這裡成為他們可以讓心靈安靜的空間，或許在沉澱心靈混亂雜質之後，生命可以有所改變，找到新的出路與救贖。

data
寧靜禮拜堂　Kampin Kappeli

Open hours：08:00 ～ 20:00（週一至週五）；10:00 ～ 18:00（週六日）
helsinginkirkot.fi/en/churches/kamppi-chapel-of-silence

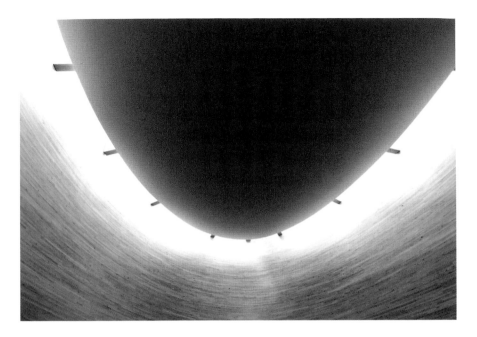

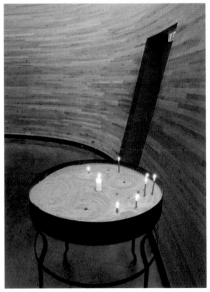

美國聖地牙哥
沙克生物研究中心
Salk Institute for Biological Studies

靜謐與光明

沙克生物研究中心是美國建築大師路易‧康最經典的作品之一，這座位於南加州拉荷雅海邊的科學研究機構，由約拿‧沙克博士（Jonas Salk）所創辦，沙克博士曾經以發明小兒麻痺疫苗而聞名，他在 1950 年代末期特別邀請路易‧康來設計這座研究所。

沙克博士的妻子是一位藝術家，因此沙克博士長久以來也對藝術活動多有涉獵，他希望能將藝術帶到研究所冷靜理性的領域裡，因此對路易‧康所設計的研究所建築之要求，就是要設計出一棟可以吸引藝術大師畢卡索前來的建築。

路易‧康的建築設計哲學以「靜謐與光明」（Between Silence & Light）為主軸，由兩排清水混凝土的研究機構建築，圍塑出一個長形的廣場，廣場中央無任何裝飾或雕像，唯一只有一條水道，從水源湧出的水池延伸至西邊，這條水道構成的軸線，在春分秋分之際，將與太陽及月亮構成一條直線。

路易‧康所塑造的廣場，呈現出一種安靜、理性的氛圍，讓研究人員在此活動，不至於被干擾或分心，而能繼續其腦中進行的研究思考。事實上，整個沙克生物研究中心猶如一座修道院，極其莊嚴肅穆，靜默與理性；

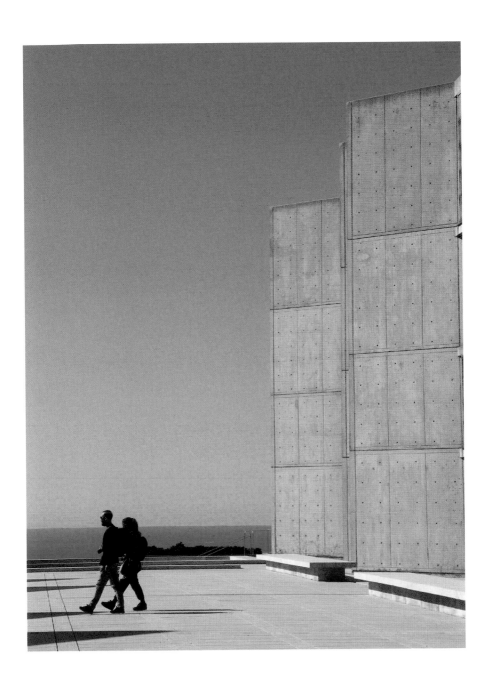

221 ————Architectures of the Soul

研究人員的身影猶如修士一般，在廣場上留下長長的、寂靜的黑影，令我聯想到超現實主義畫家奇里哥繪畫中所呈現的義大利廣場。

這座廣場的功能，除了讓研究人員可以偶爾離開孤單的研究室，出來與別人互動交談之外，最重要的是，讓研究人員可以在此安靜、理性的廣場空間思索、漫步。安靜默想是修道院修士的基本修煉項目，而漫步則是幫助思考的動力之一，路易·康在廣場周邊一樓牆面上，還設計了多面黑板牆面，方便研究人員在廣場上思考時，可以隨時將靈感寫在黑板牆上，甚至沙克博士也喜歡利用這些黑板牆，直接與研究人員討論研究內容。

羅馬的廣場大多是熱鬧與喧囂的，但是路易·康的廣場卻是安靜的、孤獨的、有如廢墟一般，在這裡人們停止了世俗的紛擾，沉浸在理性的思考之中，這樣獨一無二的廣場空間設計，是這個紛亂的世界所需要的。

今年春節過年時期，我逃避了台灣過年的種種擁擠紛亂，來到南加州的沙克生物中心。寧靜的廣場，只有光影的移動與變幻，我坐在水池邊，望著延伸至天邊的水道，將過去一年的內心紛擾作一次整理，讓自己的心在靜默之中重新甦醒。

data
沙克生物研究中心　Salk Institute for Biological Studies
導覽：12:00（週一至週五，須預約）
salk.edu

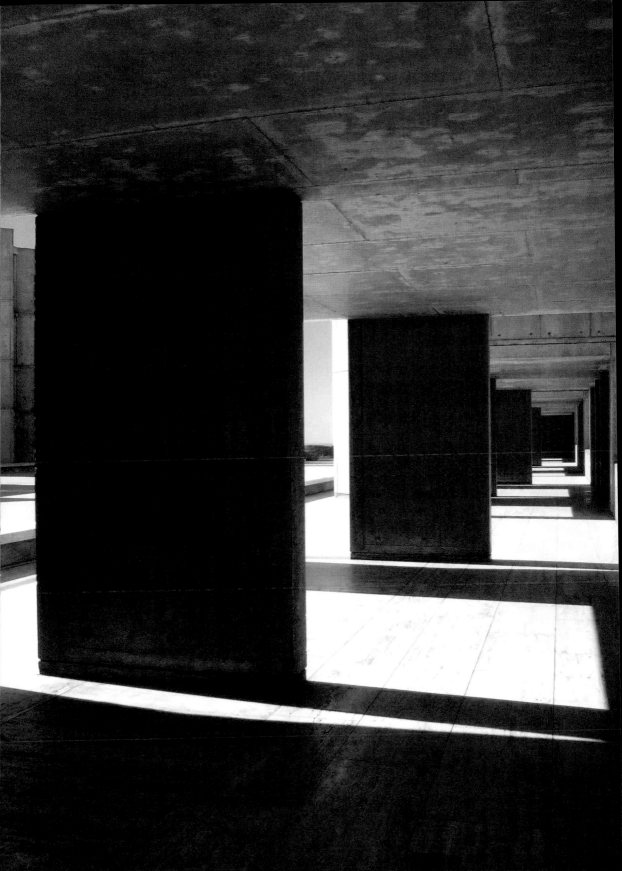

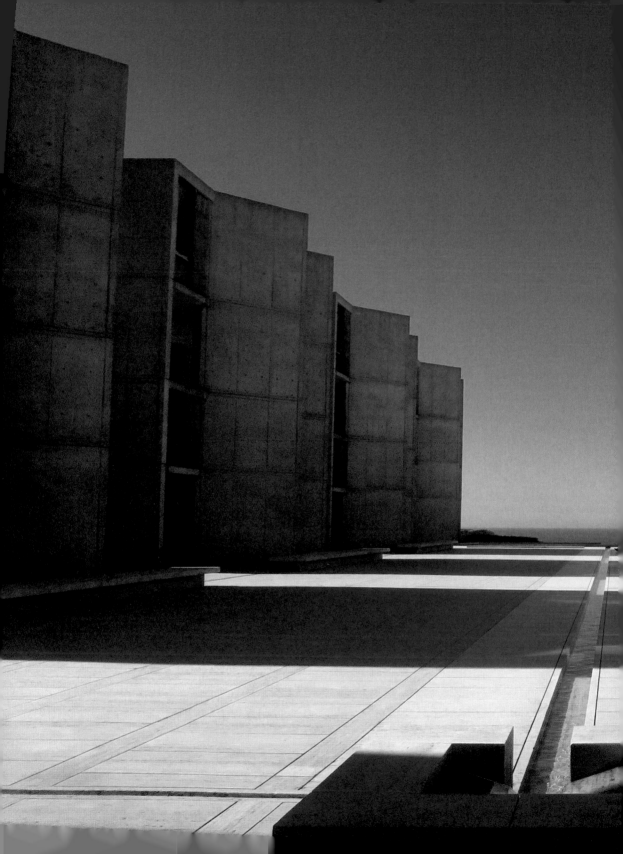

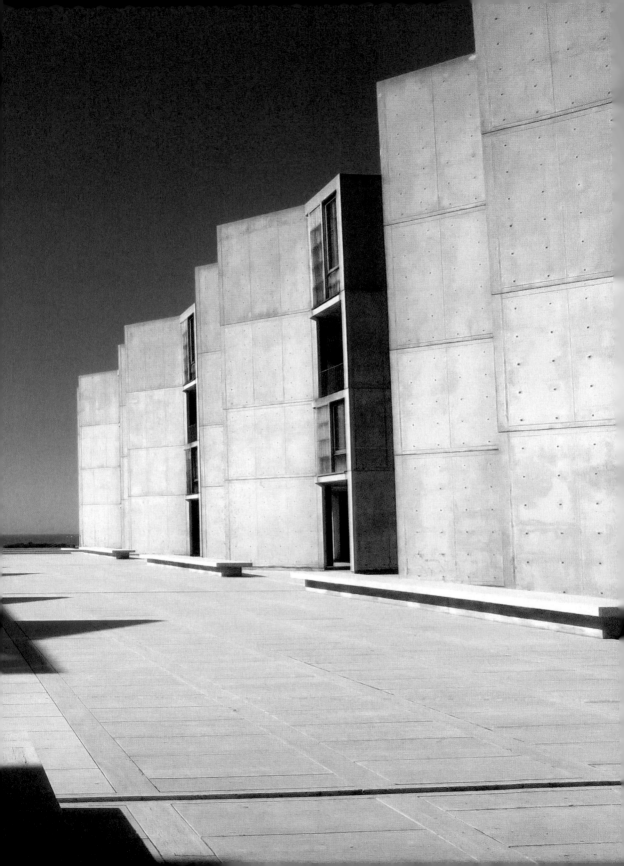

Part 7 ———————————————————————————————

Architectures of the Soul

Architectures of Peace

和平的場所

- · 德國：柏林｜歐洲受難猶太人紀念碑
- · 美國：紐約｜羅斯福四大自由公園
- · 日本：長崎｜原爆死難者追悼和平祈念館
- · 德國：柏林｜和解教堂

Architectures of Peace

7-1

意識與悲劇的紀念碑——

歐洲受難猶太人紀念碑 | 羅斯福四大自由公園

人類喜歡豎立紀念碑，其實與記憶有關。若是記憶可以藉此傳承，即便只是幾百年，都會有人努力去立碑。

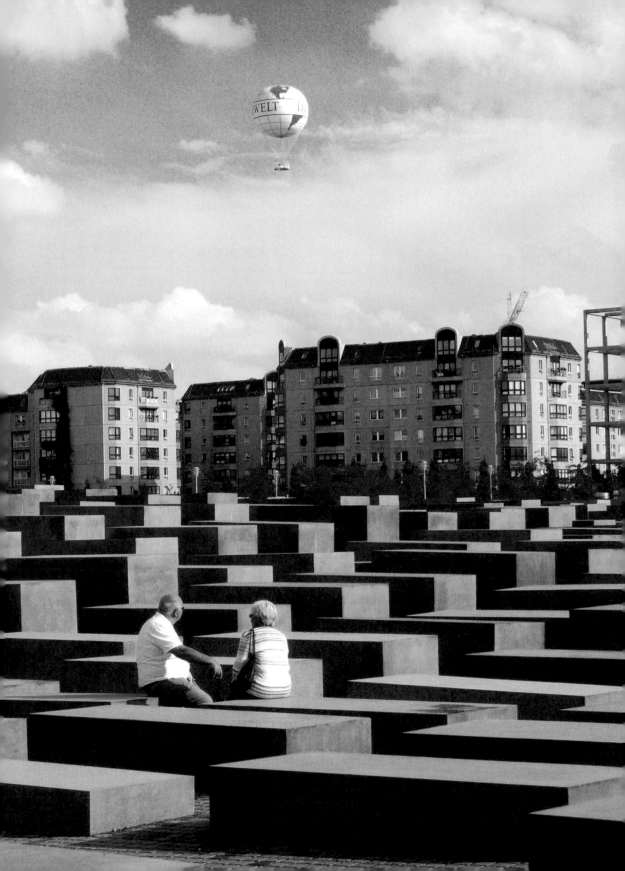

記憶的承載體

人類喜歡豎立紀念碑，其實與記憶有關。因為人類是健忘的生物，許多事經過多年後就逐漸被淡忘，加上人類壽命與宇宙的時間大洪流相比，只能算是有限的瞬間，發生過的事件，再怎麼刻骨銘心，很快也會被遺忘失去蹤影。人們立碑，是希望在時間洪流中留下些許記號，讓記憶得以被提醒，後代可以記住這些事情。因此自古以來，人們多以石頭、金屬來立碑，為的就是以恆久的物質來彌補人類肉體生命的短暫。石頭終究也會風化，不過若是記憶可以傳承，即便只是幾百年，都會有人努力去立碑。

過去的紀念碑多以高聳獨立的石頭方式呈現，但是美國華盛頓特區的越戰紀念碑卻突破了傳統，以凹陷的地景藝術方式，讓人進入沉靜的空間裡體會並哀悼越戰的犧牲者。這樣的設計既沒有高聳的碑體，也沒有具象的雕刻，讓所有保守人士驚訝且反感，最後只好在入口處加上一座越戰軍人的雕像才平息大家的爭論。不過當人們進入並體驗過這個空間後，開始感受到那股沉靜與哀愁，很快就可以進入一種緬懷的氛圍。

每次去華盛頓特區，最讓人感動的不是高聳的華盛頓紀念碑，或是宏偉的林肯紀念堂，反而是低調沉靜的越戰紀念碑。我看到許多人在黑色大理石上尋找逝去者的名字，有的人甚至試圖拓印碑上的文字。所有人在

進入這座空間後，都不由自主地安靜下來，默默地追念過去這段悲慘的戰爭，這樣的設計手法顛覆了傳統的紀念碑形式，也成為新時代紀念碑的趨勢。

台灣最常見的紀念碑是對日抗戰紀念碑以及二二八紀念碑，這兩個事件的確是國人百年歷史裡最大的悲劇，也是那個世代人們集體記憶之痛。過去台灣地區抗日戰爭紀念碑都以傳統石碑方式呈現，但是二二八紀念碑卻採取競圖的方式產生，參與競圖者提出了許多令人耳目一新的提案。

其中年輕設計師王為河所設計的紀念碑最令人矚目。明亮的玻璃建築令人驚豔，而人們走入深陷的空間，也充滿著哲思與詩意，走過這個紀念碑，可以感受到一種洗滌淨化的氛圍，令人有一種被救贖的感覺，十分特別！可惜這個設計案最後並未得到首獎，或許人們還是喜歡傳統高聳尖塔的紀念碑意象。

這些年來，世界上最受矚目的紀念性空間，當屬柏林猶太受難紀念碑林，以及美國紐約的羅斯福四大自由公園。這兩座紀念性空間都是由當代知名的建築師所操刀設計，柏林的「歐洲受難猶太人紀念碑」是解構主義建築師彼得·艾森曼（Peter Eisenman）的作品，而「羅斯福四大自由公園」則是已故建築大師路易·康的遺作，在他死後多年，終於呈現在世人眼前。

德國柏林

歐洲受難猶太人紀念碑

Denkmal für die ermordeten Juden Europas

解構主義的石碑墳場

柏林是個充滿歷史記憶的城市，東西德統一之後，柏林展開了新一波的改造運動，企圖建設一個歐洲中心城市，領導整個歐洲的發展。站在布蘭登堡門旁，可以見到天際線上林立的大型起重機，以及滿街閒逛的各國觀光客，我左拐右閃，想要躲掉這一切混亂與吵雜，想不到竟然誤入了一座類似墳場般的奇異空間。

那是一座寬廣的都市廣場空間，但是奇怪的是，廣場上卻布滿了一塊塊灰黑色的石塊，乍看之下，真的很像是一座可怕的墳場。到底是誰會在這座城市的正中心地點設計這一座墳場般的空間？他的用意又是如何呢？實在令人匪夷所思。

事實上，這座猶如墳場、又像是神祕巨石文明遺跡的廣場空間，是一座猶太屠殺紀念區。這座由解構主義建築師彼得‧艾森曼所設計的紀念空間，充滿著神祕感與令人難解的困惑感；好像其中故布疑陣似地，設計了許多隱喻或謎題，連許多研究建築理論的專家學者，在面對艾森曼的作品時也感到困惑與不解。

建築師艾森曼本來就是解構主義建築師中，理論最艱澀難解的一位建築家，他引用哲學家達希德（Jacques Derrida）的理論，並加上語言學、

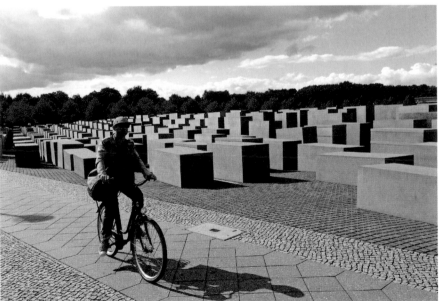

精神分析、以及文學理論等，創造出一種令人困惑的謎樣建築世界，因此被許多建築評論家貼上「反建築」（anti-architecture）的標籤。

撇開那些艱深的建築理論，用直覺去感受艾森曼的作品，你將發現這座紀念空間也不是那麼難以親近。一開始看見這片由 2711 個石塊構成的廣場，會被整個場面震懾住，原本混亂吵雜的市區，空氣似乎一下子凝結，內心不由得肅然起來。放膽走進石塊廣場內，穿梭在灰黑沉重的石塊間，原本還看得見外面，無奈愈往廣場中心走去，地面愈往下沉陷，石塊也愈顯高大，讓人有身陷巨石塊森林的恐懼感，或許這就是猶太人當年內心的恐懼吧！

逃出石塊森林群，終於重見天日。坐在周邊石塊上，心情逐漸舒緩，才看見許多人面對這座石塊群廣場，都不由自主地陷入沉思，似乎在悼念著當年被納粹殘害的無數猶太人，也似乎在思索著生命的意義。我雖然還是不了解建築師艾森曼的艱澀理論，但是我已經被他設計的紀念空間所深深感動。

data
歐洲受難猶太人紀念碑 Denkmal für die ermordeten Juden Europas

Open hours：碑林（Stelae）24 小時開放。特展開放時間參見官網。
stiftung-denkmal.de

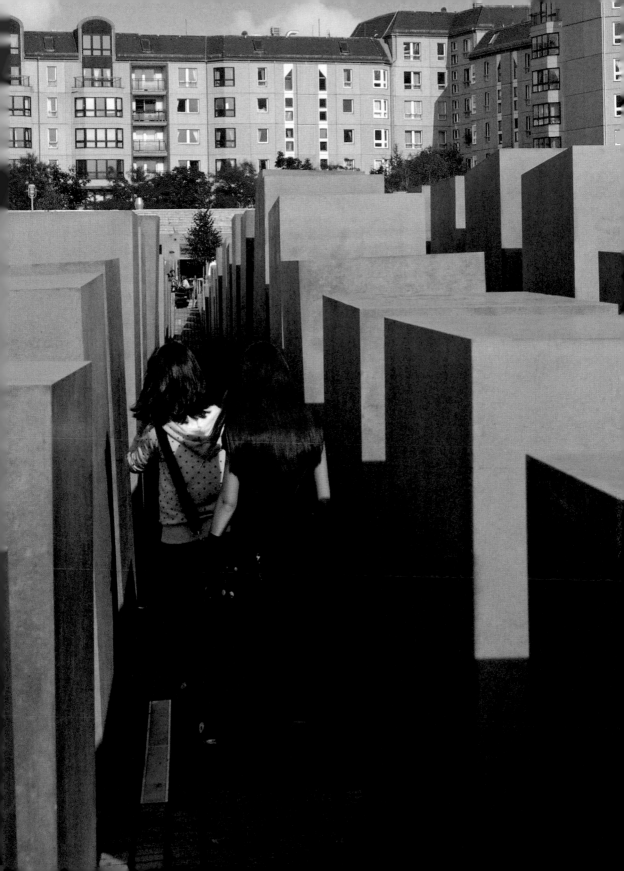

羅斯福四大自由公園

Franklin D. Roosevelt Four Freedoms Park

自由的真義

現代建築大師路易‧康是美國近代建築史上十分受人尊敬的建築師，他不像建築師萊特（Frank Lloyd Wright）那般塑造風光英雄形象，也沒有貝聿銘那樣善於交際應酬，因此他的建築生涯低調謙虛，甚至有點落魄可悲。特別是這樣的大師最後竟然死在紐約賓州車站（Penn Station）的廁所裡，死時沒有人知道他是建築大師，屍體放在停屍間二天後才找到他的家人來認領，讓人覺得唏噓不已。

路易‧康在 1974 年過世，他為紐約設計的羅斯福四大自由公園，卻一直到他死後將近四十年才完工開幕，等於是他最新的遺作，令人十分驚奇！這座公園位於東河的羅斯福島上，因為登島不易，雖然是在紐約大都會旁邊，卻猶如一座與世隔絕的孤島，過去只有特別的療養院、精神病院或甚至監獄，被設置於此。許多好萊塢電影都喜歡在此拍攝，因為這裡有一種都市叢林中絕世孤島的感覺。

不過現在的羅斯福島已經今非昔比，搭乘纜車進入島內，處處可見花木扶疏的綠地，寬廣的棒球練習場，以及密度不高的公寓住家。整個島成了退休族的最愛，而老舊的療養院建築則成為好萊塢劇組拍片的現成場景。羅斯福四大自由公園就位於長形島嶼的末端，路易‧康利用地形，創作出一座呈銳角三角形的公園，三角公園兩側種植整齊兩排行道樹，

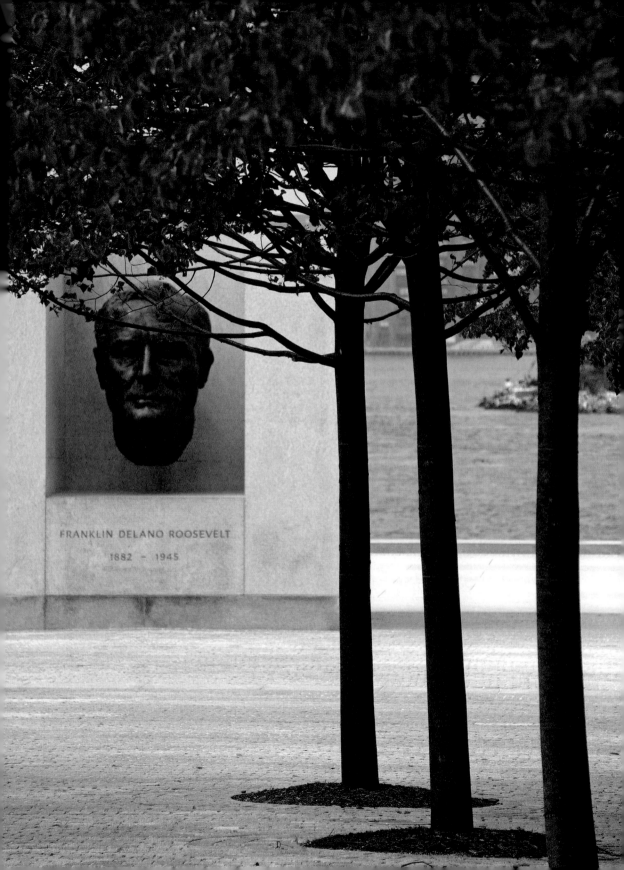

塑造出戲劇性的透視感，透視的焦點是一道墻，牆上有一尊羅斯福的雕像。

從羅斯福島向右觀看，曼哈頓摩天大樓群林立，河邊更可以看見聯合國大廈的身影，那是一個充滿貧富差距、商業政治鬥爭，甚至種族歧視、監聽惡戰的世界。相較之下，布滿綠色草皮和行道樹的四大自由公園，顯得十分平靜與祥和。

走近雕像，進入牆後的小廣場（Room），視線豁然開朗，廣場由三面白牆圍閉，只有一面開放，讓人面向寬闊的河景，以及遠方的大西洋，猶如一個可以看海的「房間」，心情也頓時開朗起來。路易・康的建築空間總是充滿著一種寧靜的力量，站在公園頂端的小廣場內，讓人心境沉澱，陷入安靜的思考。

白色的石牆上，刻著羅斯福提出的「四大自由」主張：「言論自由／宗教自由／免於匱乏的自由／免於恐懼的自由」。羅斯福四大自由公園讓人暫時遠離紐約大都會的紛擾喧囂，可以安靜地重新思考自由的意義。

data
羅斯福四大自由公園　Franklin D. Roosevelt Four Freedoms Park

Open hours：09:00 ～ 19:00（四月到九月）；09:00 ～ 17:00（十月到三月）
休館日：週二；12 月 25 日
fdrfourfreedomspark.org

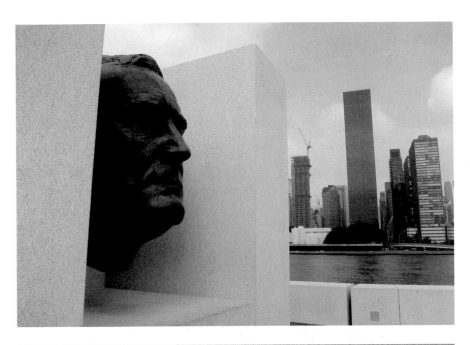

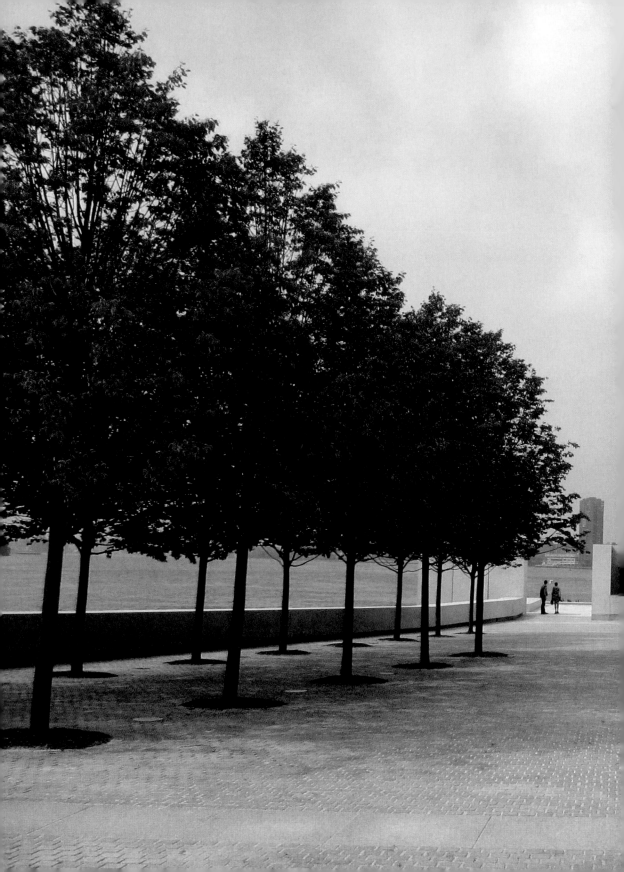

7-2

和好的藝術————————

長崎市和平祈念館 ｜ 柏林和解教堂

柏林圍牆的拆毀，象徵著人與人之間的隔閡不再，人們可以和睦相處，不再敵對鬥爭；正如「和解教堂」前的銅像，兩個人跪著抱頭痛哭，互相認罪，互相饒恕，是真正的「和解」。

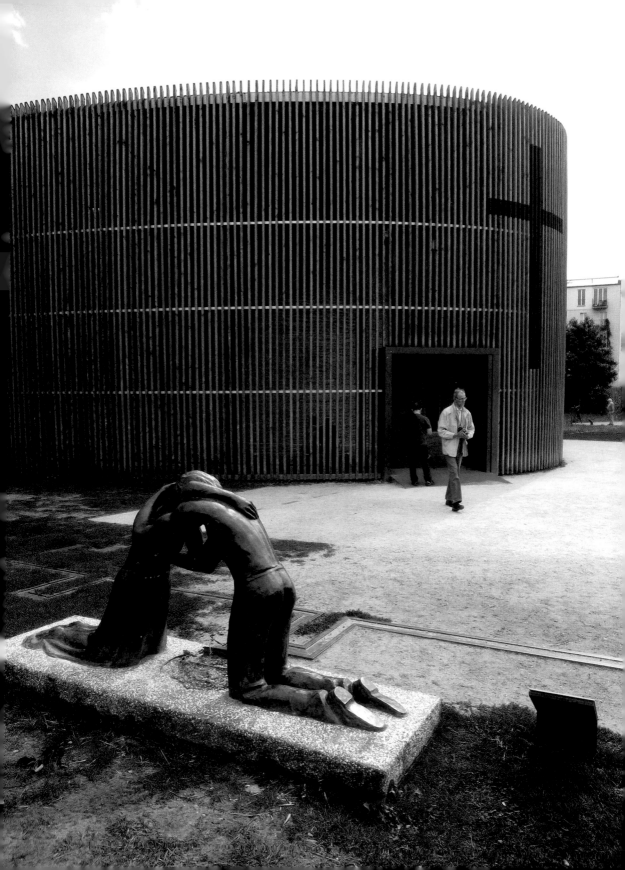

讓心靈昇華的建築

和平紀念碑基本上就是要人們記取教訓，珍惜和平的得來不易，以及不忘記戰爭的殘酷，但是「人類從歷史上學到的教訓就是，人類無法從歷史上學到任何教訓」。那些紀念碑、那些雕像，久而久之就成為人們熟悉的觀光景點，成為人們自拍誇耀，歡笑嬉鬧的場所，沒有人真正會去面對歷史，也沒有人願意去面對過去的傷痛，除非他們可以感同身受，除非他們真正體會到和平的可貴！

一般的和平紀念空間，大多試圖呈現戰爭的可怕與殘忍，以一種恐嚇的方式逼使人們面對歷史，希望人們因此了解和平的可貴與價值。這樣的方式有如傳教者不斷地宣傳地獄的可怕，恐嚇人們信教一般，其實並不能收到真正的果效。

和平紀念空間如果只是一味地宣傳戰爭的殘酷與恐怖，經常會激起另一股的仇恨與憤怒，而這樣的仇恨與憤怒並不會帶來未來的和平，事實上，只會埋下更多戰爭的種子。

一座完美的和平紀念空間，不只是讓參觀者面對戰爭殘酷的事實，也要將參觀者帶離仇恨的情緒，讓心靈昇華，學習以愛與饒恕面對未來。這

話說得容易，但是在這個充滿仇恨的世界，卻是一件難以完成的夢想。

日本長崎的和平祈念館以及德國柏林的和解教堂，是少數具有令人心靈昇華力量的空間，建築設計者這樣的能力，已經不只是一個建築師，事實上，他們的空間敘事能力，根本就是佈道家或是傳道者。

日本長崎

長崎市原爆死難者追悼和平祈念館

国立長崎原爆死者追悼平和祈念館

水池下的祈念館

關於紀念性空間的設計，過去多喜歡建造高大宏偉的紀念碑，生怕別人看不到或不知道；這些巨大的紀念性建築，雖然可以吸引人們的目光，卻也經常讓人望而生畏，甚至造成地區性視覺景觀的混亂。新型態的紀念性空間設計，則試圖創造一個空間，讓人進入其間安靜省思，達到改變參觀者心境的果效。

美國華盛頓特區的越戰紀念碑，並沒有立碑，反而是建造一處下傾的空間，讓人走入其間，觀看牆上刻印的死歿者姓名，在沉靜中追念逝者；倫敦海德公園內的黛安娜王妃紀念空間，也沒有高聳的紀念碑，而是以噴泉及流水環繞整個空間，形塑出一處恬淡怡人的公園角落，讓人紀念王妃的美麗與慈愛。

日本長崎市是一座遭受核爆攻擊過的城市，多少年來人們在長崎市原爆點附近，建立了好幾座紀念館或紀念碑，希望提醒世人核爆的恐怖與愚蠢，期盼這樣的悲劇永遠不要再發生。不過這些紀念碑與紀念館形式各異，使得整個原爆點附近的空間景觀，看了令人眼花撩亂，同時也影響了參觀者的心情，無法真正安靜心來追念與祈禱。

2003 年，在這個混亂的原爆區內，建立了一座新的紀念空間——「長

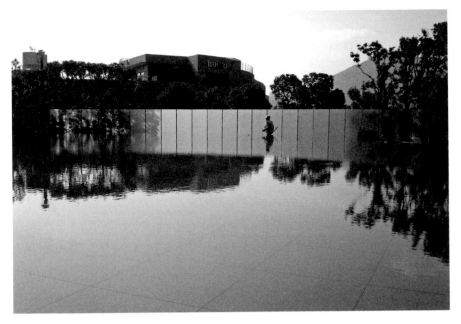

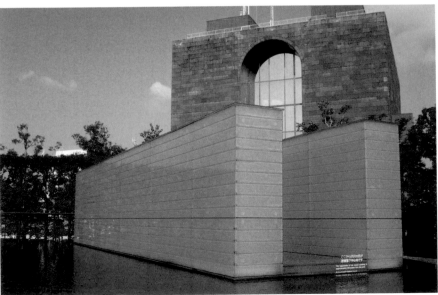

崎市原爆死難者和平紀念館」。日本建築師栗生明顛覆了過去建立宏偉紀念碑、紀念館的方式，而以一種低調、安靜的手法，塑造整個和平紀念館。他先在基地周邊種植一圈樹木，隔開外面喧鬧混亂的景觀，圓形綠籬內則是一座水池，平靜的池水中有一座通往地底下的樓梯，整座和平紀念館其實是坐落在水池底下。

參觀者必須先環繞水池一圈，然後才能找到入口階梯，在繞行水池之際，讓心境逐漸安靜下來。將紀念館安置在水池底下，類似安藤忠雄所設計的水御堂建築，不過其空間設計上，更為簡潔、也更富現代感；紀念館主要祈念空間內，並沒有古典的祭祀設施或牌位等，而是以兩排發亮的玻璃柱，形成莊嚴的地下殿堂，列柱的端景，則是一座玻璃櫃，櫃裡存放著寫著所有核爆犧牲者名字的紙張。

整個和平祈念館設計十分簡單、抽象，不過卻能碰觸到現代人的心靈，真正讓人為過去的悲劇哀悼，內心迴盪不已。

data
国立長崎原爆死者追悼平和祈念館

Open hours：8:30 ～ 17:30（9 月～ 4 月）；8:30 ～ 18:30（5 月～ 8 月）
休館日：12 月 29 ～ 31 日

peace-nagasaki.go.jp

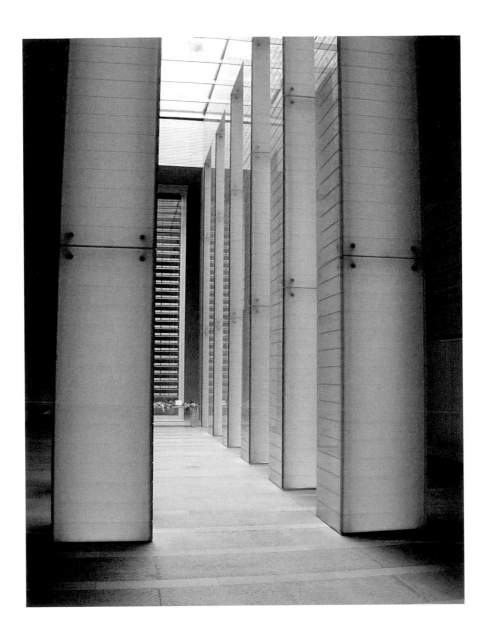

和解教堂

Die Kapelle der Versöhnung

「死亡帶」上的小教堂

在東、西柏林交界處，位於昔日柏林圍牆「死亡帶」（death strip）的空地上，有一棟不起眼卻很感人的小教堂，被稱作「和解教堂」（英文是 Chapel of Reconciliation）。從監視瞭望塔上看下去，可以發現整個死亡帶中間有一條明顯的白色線條，那是昔日柏林圍牆的遺跡，線條旁則是一棟素樸簡單的圓弧形建築，周遭至今仍遺留著荒廢的淒涼與一絲緊張的氣息。

昔日現場的確有一棟舊的教堂，不過當年因為東德部隊認為教堂建築阻礙了監視哨塔的視線，因此將教堂夷平。長久以來，荒煙蔓草與廢墟圍牆佔據此地，成為德國人心中的痛，正如柏林圍牆是心中的創傷疤痕一般。一直到柏林圍牆被拆毀後，教會認為是重建教堂的好時機，希望藉「和解教堂」的建立，為東、西德的和解獻上感謝，也為歐洲的和解祝福。

「Reconciliation」的意思是「和解、修復」，基督教教義上講的是「人與上帝的和解」以及「人與人之間的和解」。正如使徒保羅在聖經〈以弗所書〉中所提到的：「你們從前遠離上帝的人，如今卻在耶穌基督裡，靠著祂的血，已經得親近了。因祂使我們和睦，將兩下合而為一，拆毀了中間隔斷的牆。」

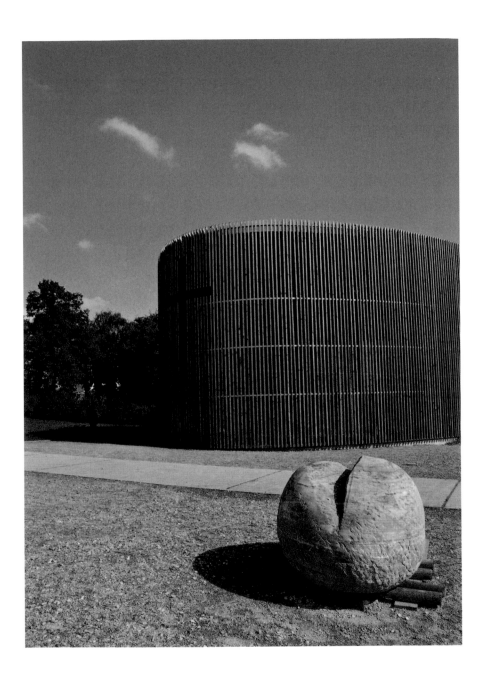

柏林圍牆的拆毀，象徵著人與人之間的隔閡不再，人們可以和睦相處，不再敵對鬥爭；正如「和解教堂」前的銅像，兩個人跪著抱頭痛哭，互相認罪，互相饒恕，是真正的「和解」。

教堂其實有著兩道皮層，最外層是木柵欄構成的屏障，藉著木柵欄，光線得以穿透隔牆，在內部形成光影變幻的景象。內層則是一道厚重的夯土牆，圍塑著內部聖堂的空間，夯土牆是古老的建築構造方式，也是最簡單卻實際的營造方法。在「和解教堂」的夯土牆建築過程中，昔日的教堂廢墟碎片、石頭，都被混入夯土牆中，形成新教堂的一部分，那是一種紀念過去的記憶方式。舊的十字架與聖壇也被保留使用，讓所有人在這座教堂中都可以思想起過去柏林圍牆帶來的傷害與如今和解的盼望。

進入聖堂內部，溫柔光線從天窗流洩而下，夯土牆隔絕了外部的喧囂，顯得十分寧靜。面對著這座簡單的教堂，我的內心卻充溢著複雜的情緒；有形的柏林圍牆已經拆除了，盼望所有存在於人與人之間無形的牆，也可以被拆除。

和好是一門藝術，同時也是內心的修復與甦醒。在這樣的空間裡，人們重新省察自己內在，與自己和好、與人和好，同時也與上天和好，讓仇恨傷害的寒冬結束，疲乏的心靈重現活力，感悟的心開始能再次去愛人，為世界上許多微小的事物感恩。

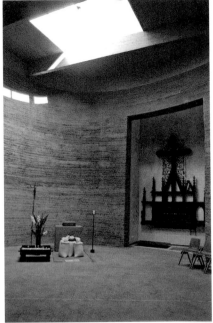

data

和解教堂　Die Kapelle der Versöhnung

Open hours：10:00 ～ 17:00
休館日：週一
kapelle-versoehnung.de

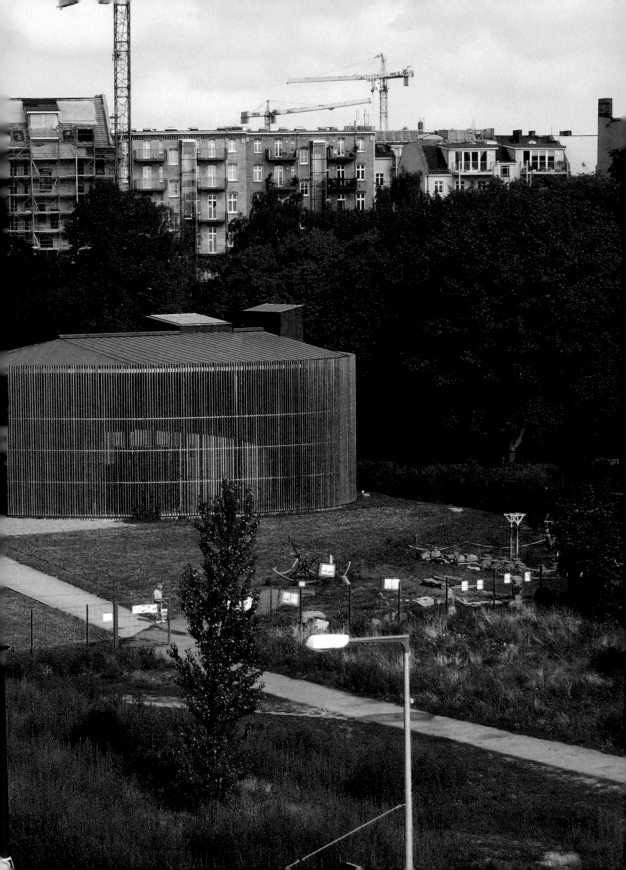

tone 30

靈魂的場所：
一個人的獨處空間讀本

作者：李清志
編輯：林怡君
校對：金文蕙
設計：廖韡

———————————————

法律顧問：董安丹律師、顧慕堯律師
出版者：大塊文化出版股份有限公司
台北市 105022 南京東路四段 25 號 11 樓
www.locuspublishing.com

讀者服務專線：0800-006689
TEL：(02)87123898　FAX：(02)87123897
郵撥帳號：18955675　　戶名：大塊文化出版股份有限公司
版權所有　翻印必究

總經銷：大和書報圖書股份有限公司
地址：新北市新莊區五工五路 2 號
TEL：(02) 89902588　FAX：(02) 22901658
初版一刷：2016 年 6 月
初版四刷：2021 年 7 月

定價：新台幣 420 元
Printed in Taiwan

國家圖書館出版品預行編目 (CIP) 資料

靈魂的場所：一個人的獨處空間讀本 / 李清志作 . -- 初版 . -- 臺北市：
大塊文化 , 2016.06
256 面 ; 17X23 公分 . -- (tone ; 30)
ISBN 978-986-213-704-8(平裝)

1. 建築藝術 2. 旅遊文學

920　　　　　　　105007071

LOCUS

LOCUS

LOCUS

LOCUS